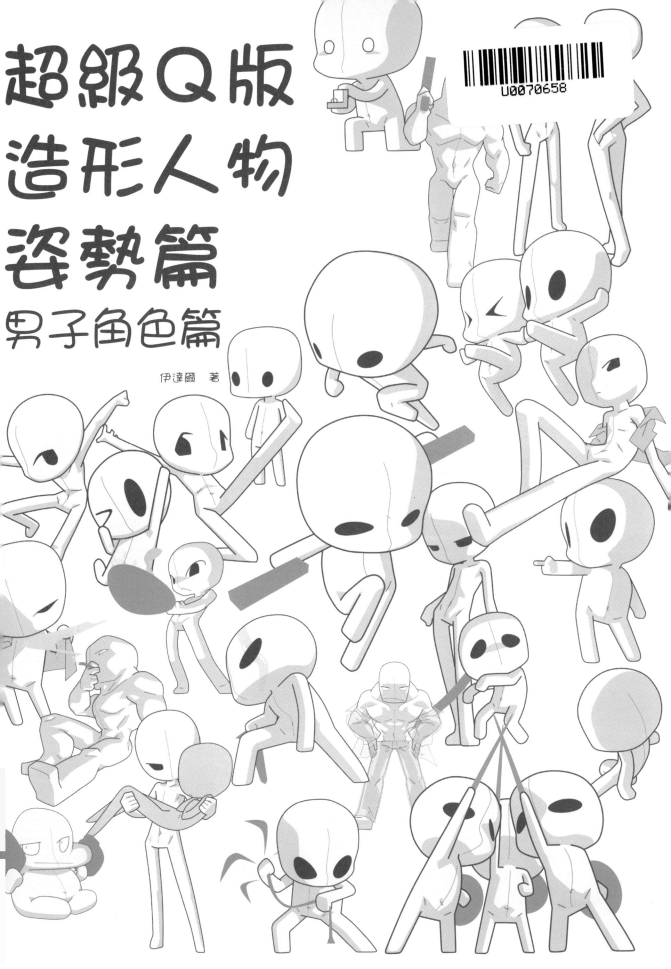

超級Q版
造形人物
姿勢篇
男子角色篇

伊達爾　著

目次

本書的使用方式

第 1 章　一起來描繪帥氣的男子角色！

第 2 章　一起來描繪日常生活場景！

第 3 章　一起來描繪帥氣的打鬥場面！

目次

第 4 章　一起來描繪充滿個性的體型或角色！

卷末

附屬 CD-ROM 的使用方式

本書所刊載的 Q 版造形人物姿勢都以 jpg 的格式完整收錄在內。Windows 或 Mac 作業系統都能夠使用。請將 CD-ROM 放入相對應的驅動裝置使用。

Windows

將 CD-ROM 放入電腦當中，就會開啟自動播放，接著點選「打開資料夾顯示檔案」。

Mac

將 CD-ROM 放入電腦當中，桌面上會顯示圓盤狀的 ICON，接著雙點擊此 ICON。

所有的姿勢圖檔都放在「sdp_otokonoko」資料夾中。請選擇喜歡的姿勢來參考。圖檔與本書不同，人物造形上面都以藍色線條清楚標示出正中線（身體中心的線條）。請作為角色設計時的參考使用。

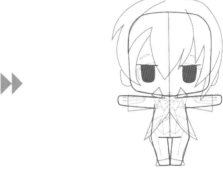

使用「Photoshop」或「CLIP STUDIO PAINT」軟體開啟姿勢圖檔作為底圖，再開啟新圖層重疊於上，試著描繪自己喜歡的角色吧。將原始圖層的不透明度調整為 25～50%左右比較方便作畫。

BONUS TRACK!!

收錄了書本內容裡未能刊載的姿勢！

CD-ROM 的「bonus」資料夾裡，收錄了無法完全刊載於書本的姿勢，主要內容為手部姿勢。請務必參考使用。

bonus01～03	腳踢
bonus04～06	一般手部
bonus07～09	四角狀手部
bonus10～12	骨感手部
bonus13～15	粗獷手部
bonus16～18	圓狀手部
bonus19～21	精實手部
bonus22～24	帶爪手部
bonus25～27	強悍手部

使用授權範圍

本書及 CD-ROM 收錄所有 Q 版造形人物姿勢的擷圖都可以自由透寫複製。購買本書的讀者,可以透寫、加工、自由使用,不會產生著作權費用或二次使用費,也不需要標記版權所有人。但人物姿勢圖檔的著作權歸屬於本書執筆的作者所有。

這樣的使用 OK

在本書所刊載的人物姿勢擷圖上描圖(透寫)。加上衣服、頭髮後,描繪出自創的插畫或製作出周邊商品,將描繪完成的插畫在網路上公開。

將 CD-ROM 收錄的人物姿勢擷圖當作底圖,以電腦繪圖製作自創的插畫。將繪製完成的插畫刊載於同人誌,或是在網路上公開。

參考本書或 CD-ROM 收錄的人物姿勢擷圖,製作商業漫畫的原稿,或製作刊載於商業雜誌上的插畫。

禁止事項

禁止複製、散布、轉讓、轉賣 CD-ROM 收錄的資料(也請不要加工再製後轉賣)。禁止以 CD-ROM 的人物姿勢擷圖為主角的商品販售。請勿透寫複製作品範例插畫(折頁與專欄的插畫)。

這樣的使用 NG

將 CD-ROM 複製後送給朋友。

將 CD-ROM 的資料複製後上傳到網路。

將 CD-ROM 複製後免費散布,或是有償販賣。

非使用人物姿勢擷圖,而是將作品範例描圖(透寫)後在網路上公開。

直接將人物姿勢擷圖印刷後作成商品販售。

預先告知事項

本書刊載的人物姿勢,描繪時以外形帥氣美觀為先。包含電影及動畫虛構場景中登場之特有的操作武器姿勢,或是特有的體育運動姿勢。可能與實際的武器操作方式,或是符合體育規則的姿勢有相異之處。

第 1 章

一起來描繪帥氣的男子角色！

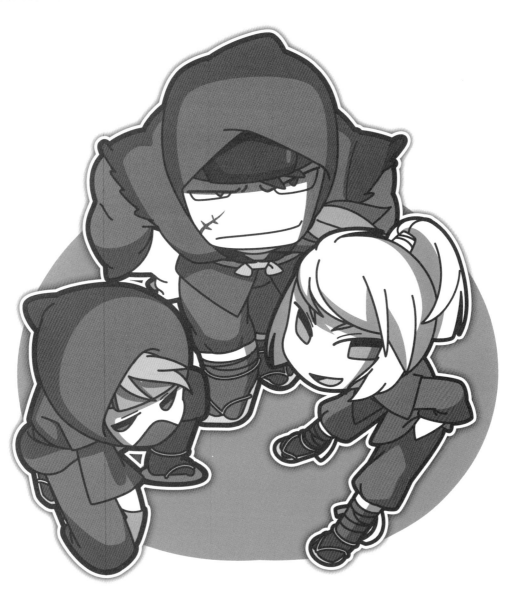

陸野夏緒

透過 Q 版造形來呈現男子氣概！

▌想要描繪出精力旺盛
▌大出風頭的男性角色！

可愛的女性角色雖然也很不錯，不過在動畫或遊戲中精力旺盛大出風頭的男性角色，仍然具有很大的魅力。現在，我們就來一起思考 Q 版造形人物的男性描繪方式吧。可是，Q 版造形作畫時，有需要特別去「區隔男女」嗎？

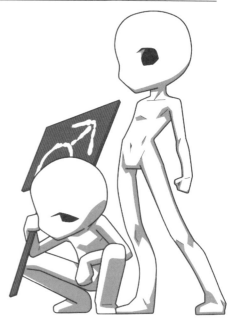

Q 版造形人物
應該不需要區隔
男女不同吧？

才沒那回事呢！
有區隔出男女
表現力才豐富！

★如果不區隔出男女，角色的個性或特徵就難以呈現

我們該不會
都沒有自己的個性吧？

女性

男性

老人

左圖是用幾乎相同的輪廓或臉孔部位所描繪出的「女性、男性、老人」範例。雖然透過髮型或皺紋的不同，可以分辨出是不同人物，但總覺得缺乏個性。

抓住角色特徵來進行區隔就能夠提昇其個性

首先，我們先來試著分別描繪男性及女性吧。將男性的下巴畫成四角形，眼睛位置抬高，脖子畫粗一些，後腦勺圓滑點。光這些改變，就能夠大幅突顯出與女性的差異。接下來是老人，老人臉頰皮膚會下垂，下巴呈四角形，臉上的皺紋要有意識地增加其立體感。眼瞼亦因為年紀大了會下垂，這部分也要呈現出來。

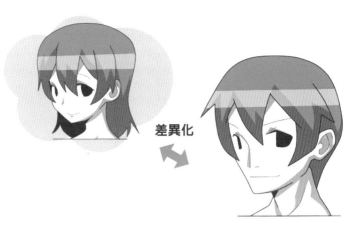

差異化

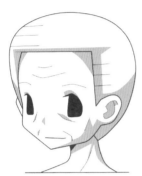 更像老人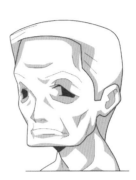

Q 版造形的道理也相同！要加入人物角色的特徵

接下來，一起來看看更具有 Q 版造形風格的圖畫吧。男性的下巴要呈現四方形，眼睛位置抬高，再畫出鼻梁。光是這些改變，就可以大幅呈現出男性「個性」了。老人部分，透過下垂拉寬的臉頰、皺紋、以及下垂的眼角來呈現出老人氣息。像這樣 Q 版造形在描繪時也能夠透過「差異化」，來加強表現出人物角色的個性。

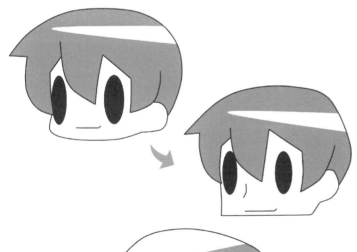

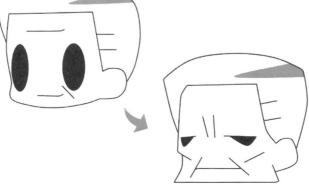

來思考男性化的體型吧！

▎即使不是肌肉發達的體型
▎也要去意識到肌肉部分

說到一個女性化不常有，但是男性化常有的要點，應該就是肌肉了！話雖如此，要將複雜的肌肉形狀及名稱全部記起來是很辛苦的。況且如果 Q 版造形人物要是畫得太過肌肉發達，有時反而會導致整體失衡。

在這邊，我們就來看看能夠活用在 Q 版造形人物上的重要肌肉吧。

●胸部肌肉

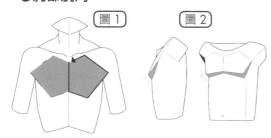

如圖 1 所示，胸部會有一塊像是兩個五角形拼合在一起的肌肉。因為有厚度，所以從斜面來看會是像圖 2 那樣。

●肩膀肌肉

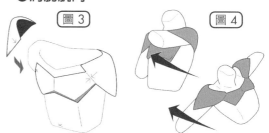

肩膀肌肉的形狀像是一個三角形山峰，它跟胸部肌肉連接在一起，就如圖 3 所示。手臂一有動作，肌肉就會隨之帶動並變形，就如圖 4 所示。

●肩膀～胸部一帶的結構

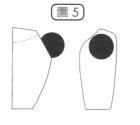 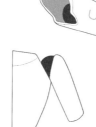 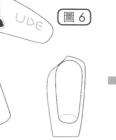 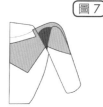 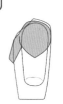

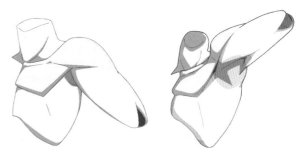

圖 5 中黑色圓圈部分是肩膀的關節。如圖 6 所示，將手臂組合在這黑色圓圈部分上，再如圖 7 所示，將胸部肌肉與肩膀肌肉組合上去就大功告成了。只要了解這個結構，往後要描繪 Q 版造形人物的肩膀一帶時，相信就會有所幫助。

●腹肌

圖 8　　　　　圖 9　　　　　圖 10

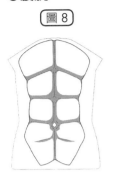 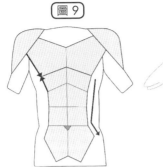 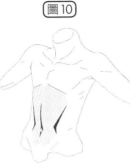

圖 8 是實際的腹肌，將其簡化後就會變成圖 9 一樣。腹肌形狀會變成一個倒三角形，並在肚臍一帶稍微隆起。按照這個形狀去描繪的話，即使省略掉腹肌上的橫線條，也能夠呈現出男性化的腹部（圖 10）。

●腳部

圖11　　　　　圖12　　　　　圖13

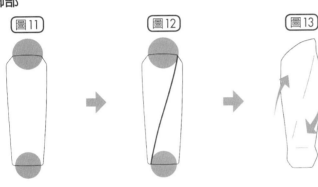

如圖 11 所示，腳部一般很容易畫成單純的棒狀，但只要下一點工夫，就能夠帶出肌肉質感。如圖 12 所示，只要畫出一條斜線，並帶點螺旋感讓腳部隆起來就可以了（圖 13）。

●屁股

圖14　　　　　圖15

男性屁股是緊實又縱長橫短的（圖 14），且上方及側邊有凹陷。只要呈現出這幾點，Q 版造形人物也會有一個很男性化的屁股（圖 15）。

★將以上的特徵都帶入其中……

以上所介紹的肌肉重點，並不是要大家很細緻地描繪出來，而是只要能夠稍微分辨出形狀即可。如此一來，即使是二頭身的嬌小造型，也可以擁有很男性化的肌肉質感。這些肌肉不需帶入到所有的 Q 版造形，但在「想要增加男子氣概！」時，請大家務必要掌握住這些要點。

來思考男子角色的骨架吧！

■角色的剪影就是
肌肉加「骨架」

在前面的頁面裡，我們針對肌肉進行了
放大特寫，但實際上「骨架」也是很重
要的要點。人體裡有許多的骨頭，這些
骨頭會凸起，進而影響外觀的形狀（剪
影圖）。我們就一起來思考肌肉與骨架
以及男女差異吧。

根據每個人的不同
差異好像也蠻大的……

● 臉的骨架

圖 1

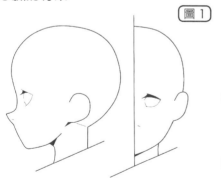

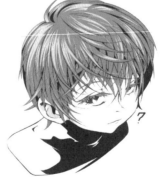

圖 2

若是中性角色就 OK！

圖 1 是沒有帶入男性特徵的臉部骨架。如果
是要描繪中性的人物角色，這樣也可以（圖
2），現在我們就一起來朝男性化調整看看
吧。
下巴畫得明顯一點，頭部前後打薄，眼睛小一
點並抬高其位置。如此一來，骨架就會變得較
為男性化（圖 3）。

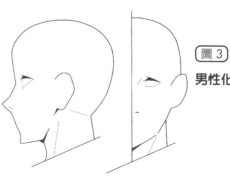

圖 3

男性化！

●肩膀一帶

如果是一名很壯碩的男性角色，他的脖頸並不會是筆直的。如圖4所示，斜方肌這個肌肉將會很發達。在嬌小造型的 Q 版造形人物上，常常會直接省略掉脖子；但如果是一名肌肉發達的 Q 版造形人物，請大家描繪時務必要留意到這一點。

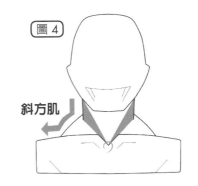

圖4

斜方肌

●男女的腰部差異

將男性角色及女性角色的腰部並列在一起（圖5），會發現有很大的不同之處。那就是男性角色的兩側三角形部分，縱高會比較長。在描繪 Q 版造形人物的腰部以下部位時，記住這個要點，相信會有很大的幫助。

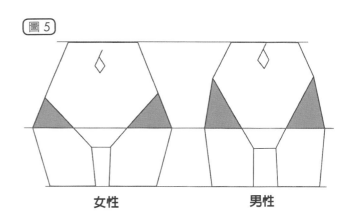

圖5

女性　　　　　男性

★試著將其帶入 Q 版造形！

圖6

請大家試著將目前為止所介紹的肌肉或骨架的差異，帶入到 Q 版造形人物當中看看吧。不過，如果描繪的是 2 頭身嬌小造型角色，其實也無法很縝密地帶入其中，因此只要抓住要點帶入即可。例如將下巴凸成角狀突顯出男性化（圖6），又或是將手腳強調成柱狀，並突顯出角狀感（圖7）等等。

圖7

來思考姿勢吧！

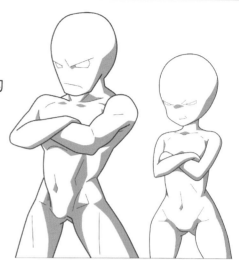

即便是相同姿勢
也是有分「男子氣概」與「女孩子氣」的

請大家看右圖。這是一個雙手抱胸的姿勢，不過
我們可以明顯分辨出哪一邊是男性，哪一邊是女
性。即便擺出的是相同姿勢，也是可區分出看起
來很有男子氣概，以及看起來很女孩子氣的。在
這一章節裡，我們就來思考如何畫出有「男子氣
概」的姿勢吧。

男子氣概！

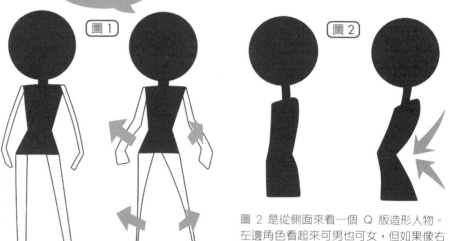

圖 1 是一般站姿的男
性剪影圖。要將這個剪
影圖畫得更有男子氣概
時，就要將手腳「往外
翻」。簡單來說就是將
手腳畫成外八字，擺出
的姿勢就會較有男子氣
概。

圖 2 是從側面來看一個 Q 版造形人物。
左邊角色看起來可男也可女，但如果像右
邊那樣，將腰用力頂出並挺起胸膛，就會
變成一種強而有力的男性姿勢。

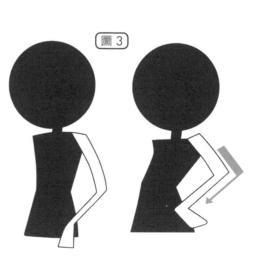

將關節明顯地彎起來，也能夠呈現出強而
有力的印象。圖 3 是手叉腰的姿勢，可由
二者中發現右邊的姿勢看起來更為強悍。

★試著實際擺出姿勢吧！

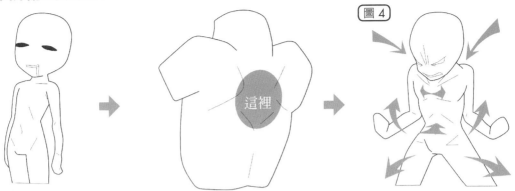

這裡

圖 4

我們不要在畫紙上採取嘗試錯誤法，在鏡子前面實際擺擺姿勢吧。請大家先鬆垮垮地站著，再往背部（肩胛骨下方一帶）施力看看，應該能夠自然而然地擺出一個強而有力的姿勢。胸膛會挺起，手腳也會用力朝向外側（圖 4）。

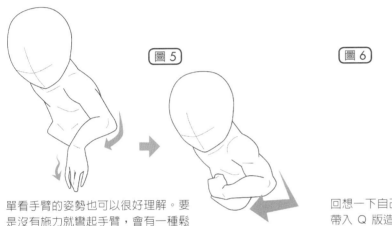

圖 5

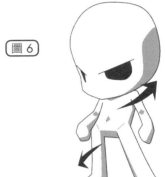

圖 6

單看手臂的姿勢也可以很好理解。要是沒有施力就彎起手臂，會有一種鬆垮垮的印象，但只要出力彎起手臂，就會有一種堅強又有力的印象（圖5）。

回想一下自己在鏡子前擺出的姿勢，然後試著帶入 Q 版造形人物吧。挺起胸膛，雙腳用力朝外側張開（圖 6），就會發現這個男性角色帶著一股「好強」「好帥！」的氣息。

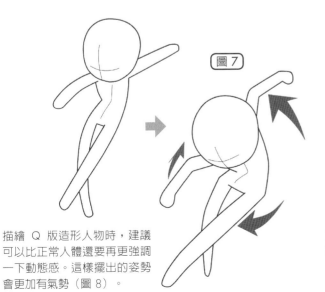

圖 7

描繪 Q 版造形人物時，建議可以比正常人體還要再更強調一下動態感。這樣擺出的姿勢會更加有氣勢（圖 8）。

重點在於要實際透過自己的身體來擺出姿勢！請大家不要害羞，要勇於嘗試哦！

男子角色的畫法

描繪 Q 版造形人物的「手」吧！

■ 真正的手是很複雜的！
■ 要如何順利 Q 版造形化？

人的手既要拿著身邊的物品，也要負責握住武器，是一個非常重要的部位。可是手指共有五根相當複雜，有些地方又很難描繪。這樣要如何順利 Q 版造形化，並呈現出男性化呢？我們就先從掌握手真正的形狀開始吧。

要如何帶入
Q 版造形？

★試著從真正的手開始描繪！

❶ 一開始，先描繪出相當於手掌的四角形。上緣要稍微畫得寬一點。

❷ 接下來，在相當於各個掌指關節處描繪出圓圈。

❸ 再從掌指關節處，描繪出各個手指的中心線。

❹ 指尖處再加上圓圈做成骨架圖。

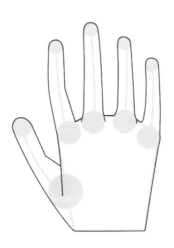

❺ 最後畫出手的輪廓線就完成了！

只要掌握順序❶～❺「從四角形長出手指」這個要點，往後就能夠慢慢地描繪出各種手部姿勢。

描繪時要留意關節來呈現出男性化

在前一頁描繪的是一般正常的手，但要如何更加呈現出男性化呢？重點就在於要留意手指關節（圖1）。想像成是幾個竹筒連接在一起，就能夠呈現出男性化的手骨（圖2）。除此之外，還有幾個方法也很有效，比如強調手指分叉處的空隙（圖3），或是強調手腕處的凹凸（圖4）。

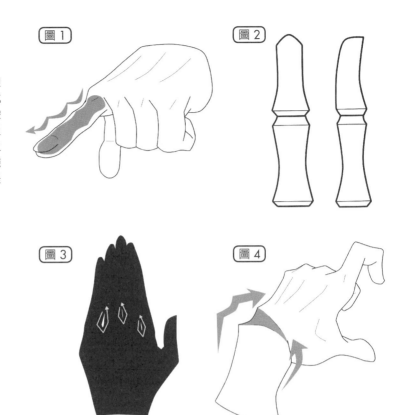

圖1　圖2　圖3　圖4

★將這些要點帶入 Q 版造形……

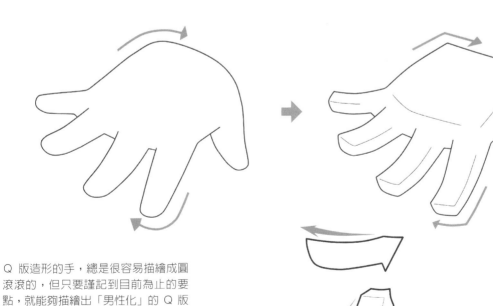

Q 版造形的手，總是很容易描繪成圓滾滾的，但只要謹記到目前為止的要點，就能夠描繪出「男性化」的 Q 版造形手。另外將各個手指弓起來，也能夠呈現出骨頭般的線條。

手部姿勢範例集

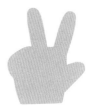

■一般手部

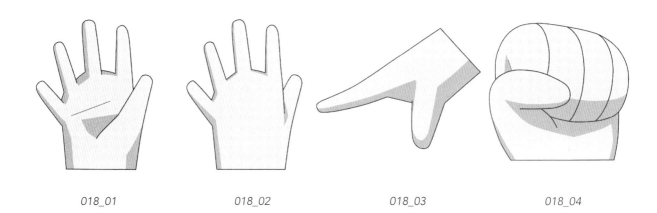

018_01　　　　　018_02　　　　　018_03　　　　　018_04

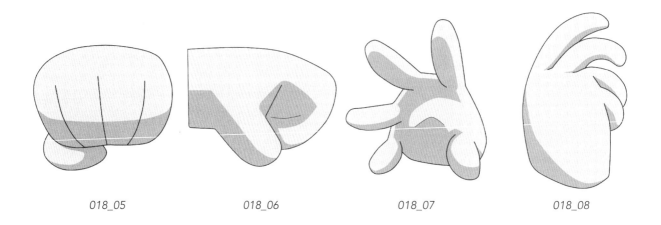

018_05　　　　　018_06　　　　　018_07　　　　　018_08

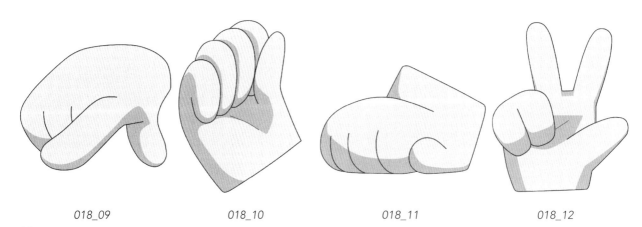

018_09　　　　　018_10　　　　　018_11　　　　　018_12

▌結實手部

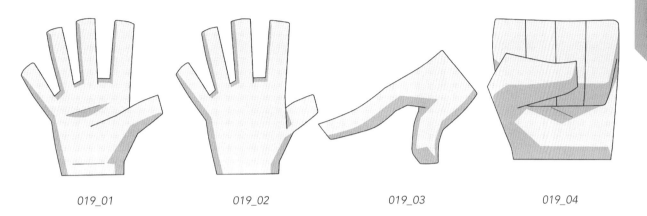

019_01　　　　019_02　　　　019_03　　　　019_04

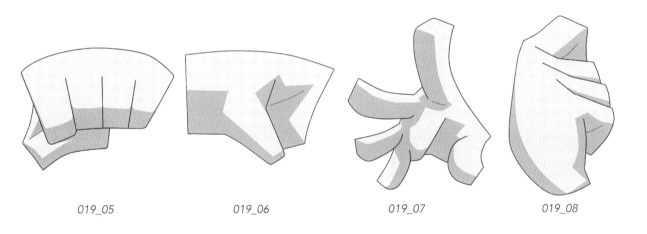

019_05　　　　019_06　　　　019_07　　　　019_08

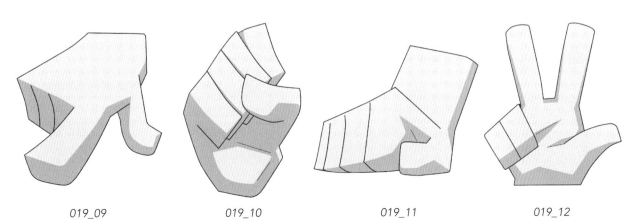

019_09　　　　019_10　　　　019_11　　　　019_12

骨感手部

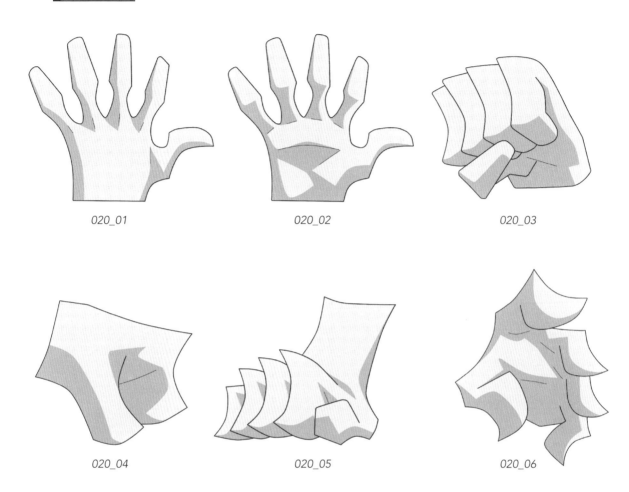

020_01　　　　　　　020_02　　　　　　　020_03

020_04　　　　　　　020_05　　　　　　　020_06

粗獷手指

肥碩手指

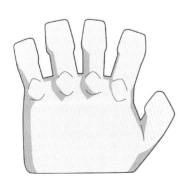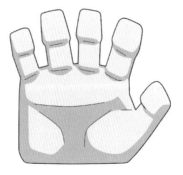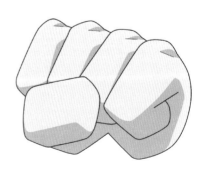

020_07　　　　　　　020_08　　　　　　　020_09

▌輕盈手指

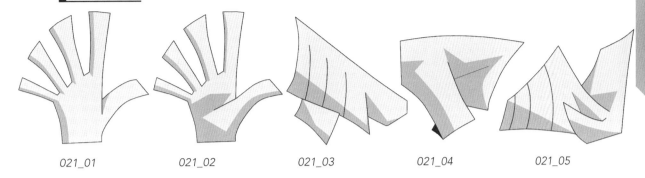

021_01　　021_02　　021_03　　021_04　　021_05

▌帶爪手指

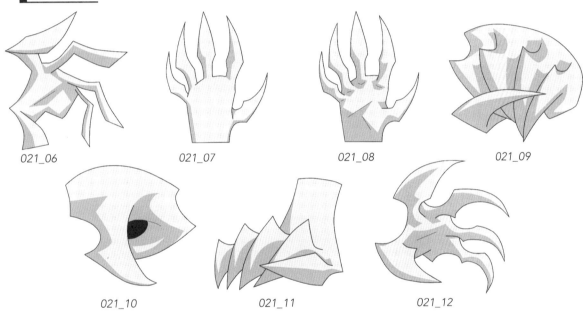

021_06　　021_07　　021_08　　021_09

021_10　　021_11　　021_12

▌手套

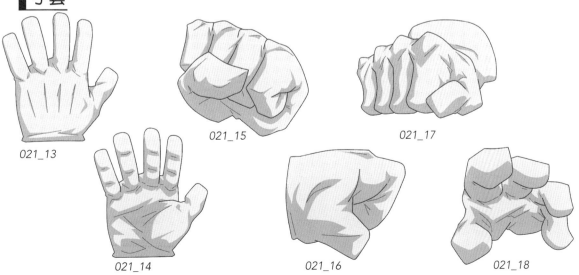

021_13

021_14

021_15

021_16

021_17

021_18

手持物品

重點

先描繪出要手持的物品，再沿著物品描繪出手指（隨著物品形狀或武器的不同，有時候會無法完全照做）。

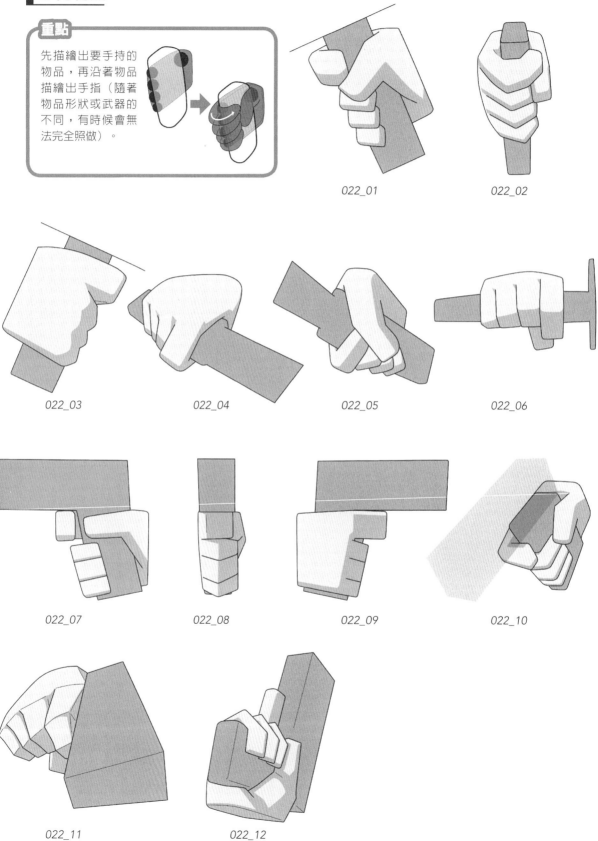

022_01

022_02

022_03

022_04

022_05

022_06

022_07

022_08

022_09

022_10

022_11

022_12

本書的 Q 版造形人物共有 3 種類

在本書 4 個章節的各種變化，主要以下列三種 Q 版造形素體來刊載（本書中的一個頭身，有包括髮量在內）。

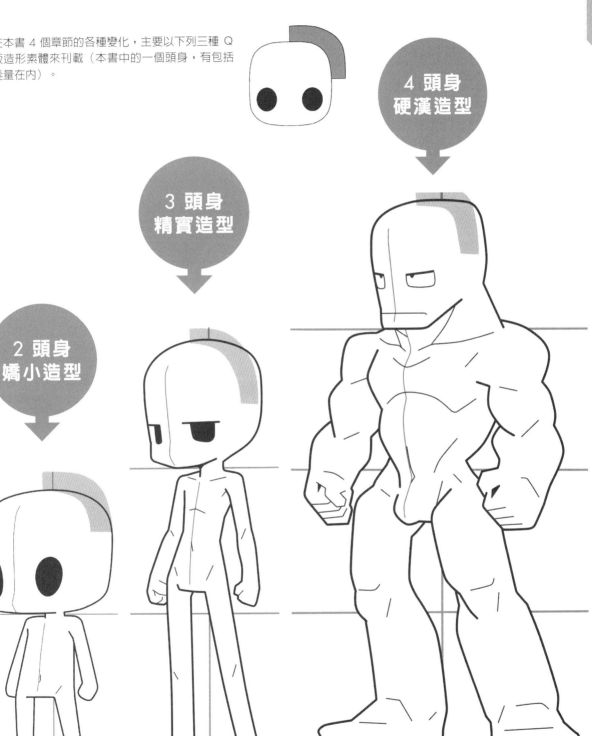

4 頭身 硬漢造型

3 頭身 精實造型

2 頭身 嬌小造型

23

嬌小造型
的
特徵

分解

為了讓嬌小造型的角色也能夠看起來
很男性化，輪廓稍微描繪得較為尖尖
角角。

肩膀為了不令人產生柔弱女性的印
象，形狀上描繪得較為凸出。

身體及手腳部位為了能夠清楚分辨出
是哪一面，不採取圓柱狀，而是稍微
近四角形。

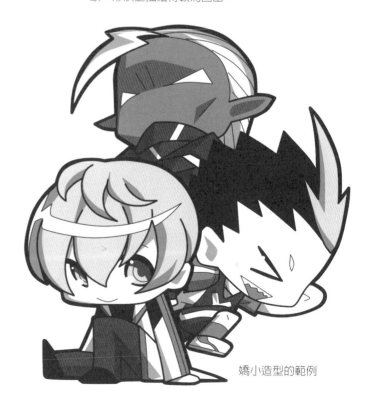

嬌小造型的範例

精實造型 的 特徵

分解 ➡

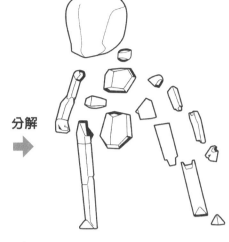

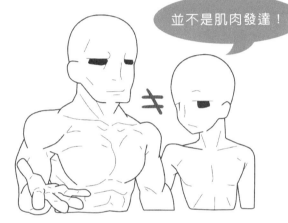

並不是肌肉發達！

外觀上很男性化,但也非肌肉發達,
也就是以「纖細型猛男」為主要印
象。

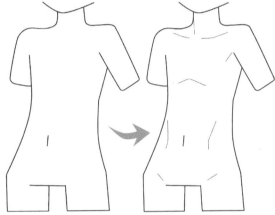

身體上加入最少程度的線條,呈現出
雖然纖細但具有肌肉的身體。

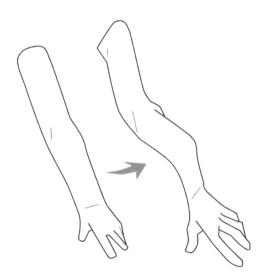

根據姿勢的不同,還可以透過強調骨
架的描寫,呈現強度或氣勢。

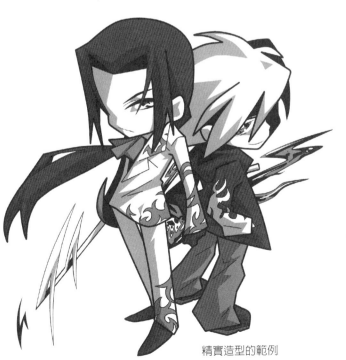

精實造型的範例

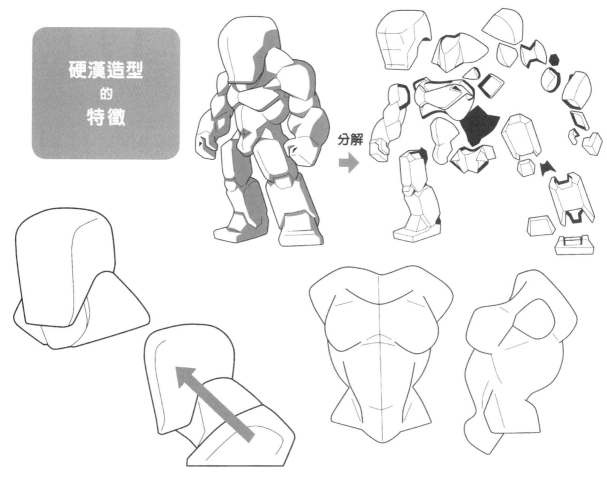

硬漢造型
的
特徵

分解

為了突顯出強悍感，要特別強調脖子一帶的肌肉。此外，為了強調其背部的寬大，頭部與軀體之間採用了斜線相接。

軀體極度變形。胸肌、腹肌以及肩膀肌肉都要特別強調。

腳部則是描繪成近似機器人的形狀，而非採用實際人體形狀。這是為了呈現出厚重感。

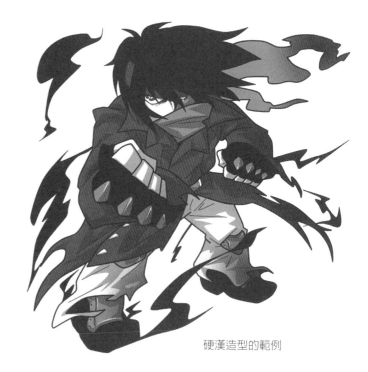

硬漢造型的範例

第 2 章

一起來描繪
日常生活場景！

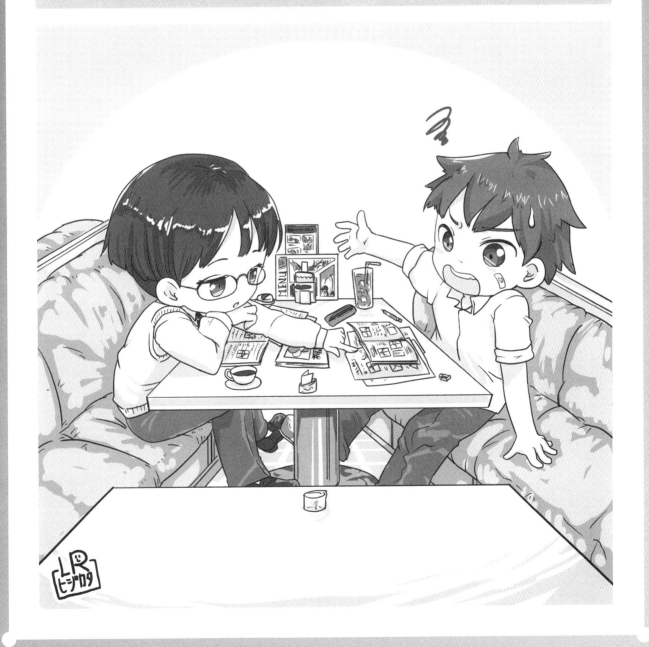

描繪日常生活場景的要點

▌要掌握姿勢或場景需要擁有 「透視法」的知識……？

在本書當中有各式各樣的姿勢素體登場。要掌握該素體是在哪一種場景下擺出的姿勢，而作者又是從哪一個角度在觀看該角色，在描繪過程中是十分重要的。要抓住看角色的角度或角色所站的位置，是需要「透視法」這項技能的……。透視法，總覺得好難喔。

總覺得好奇怪？

★先將角色放進箱子裡再來思考吧！

圖 1

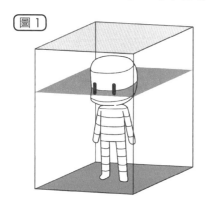

要深入學習透視法是很費工夫的……，要是各位有這種想法，那就先將角色放進一個箱子裡再來打算吧。在圖 1 中，有一個可以看見正上方的箱子，而裡面站著一個角色。我們可以知道自己是處於稍微低頭看著角色的角度上。

圖 2

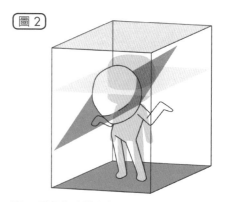

圖 2 是角色改變姿勢後的圖。腳底很確實地與地面接觸，但因為頭部傾斜了，與目光平行的平面就有了變化。

圖 3

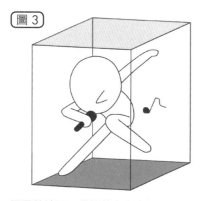

要是熟練了，我們就來自由擺動箱子裡的角色吧（圖3）。角色的四周都有這個箱子存在，所以要描繪桌子或牆壁這些其他東西時，骨架圖也會比較容易描繪。

圖 4

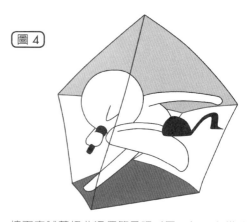

接下來試著扭曲這個箱子吧（圖 4）。在描繪手腳時，配合箱子的扭曲程度也一併扭曲手腳，就可以獲得更為動感的呈現。

力求角色的表情呈現 就可提高其魅力！

考量到本書姿勢素體使用上的方便，表情部分皆描繪得較為簡略。請各位加入自己原創的表情，增加角色魅力吧。例如圖 5 是目光方向的不同。圖 6 是眼睛張開程度的不同。圖 7 是嘴巴大小的不同。雖然只是一些小差異，但我們可以發現角色印象會大大改變。如果描繪的是 Q 版造形人物，那如圖 8 那樣，大幅度挪動嘴巴位置也是一個好方法。

圖 5

圖 6

圖 7

圖 8

★試著描繪各種表情吧！

嘴巴形狀也能夠呈現出各式各樣的情緒。請各位搭配眼睛的呈現，試著創作出自己原創的角色呈現法吧！

基本動作

▎站姿（正面）

030_01

030_02

030_03

▎站姿（背面）

030_04

030_05

030_06

站姿（側面）

031_01

031_02

031_03

站姿（斜視角）

031_04

031_05

031_06

走路

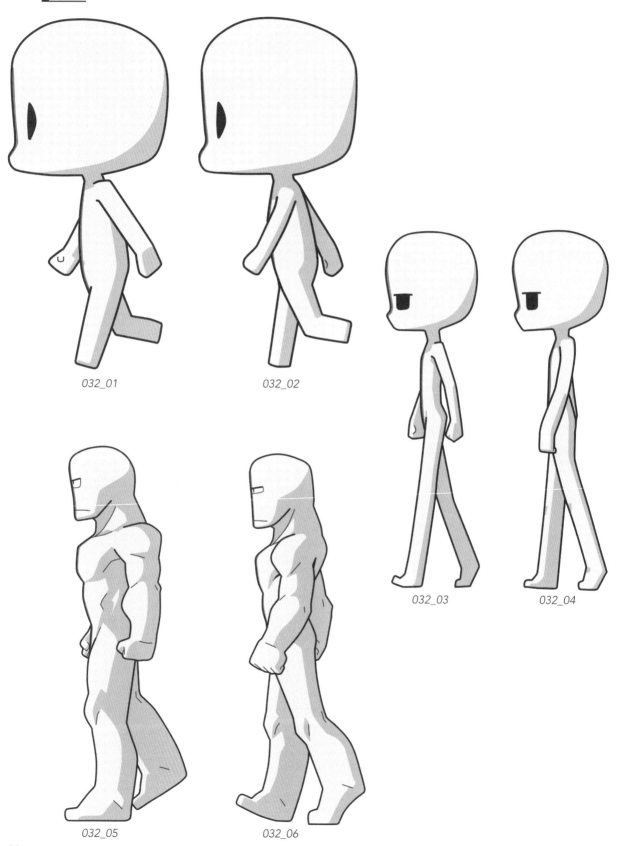

032_01

032_02

032_03

032_04

032_05

032_06

走路（俯視角）

033_01

033_02

033_03

走路（仰視角）

033_04

033_05

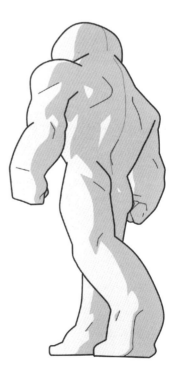

033_06

跑步

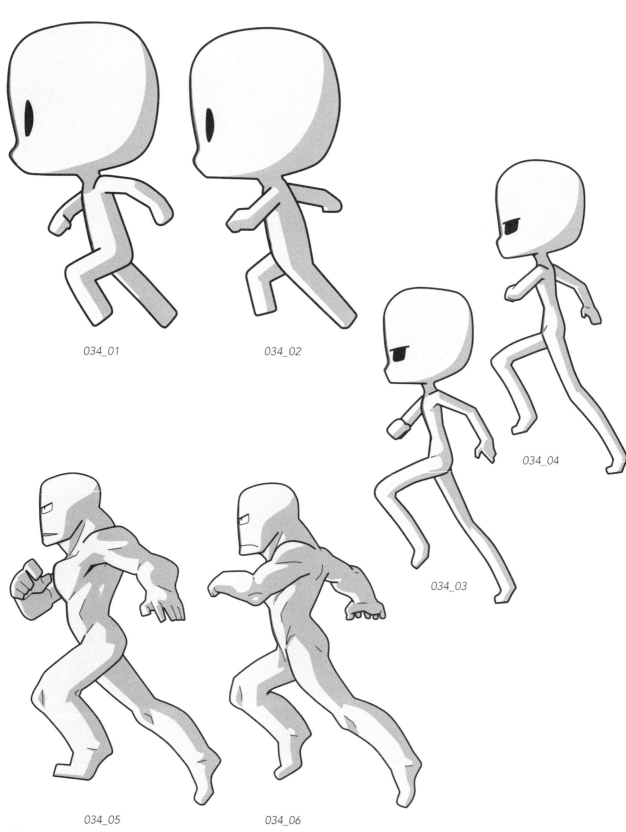

034_01

034_02

034_03

034_04

034_05

034_06

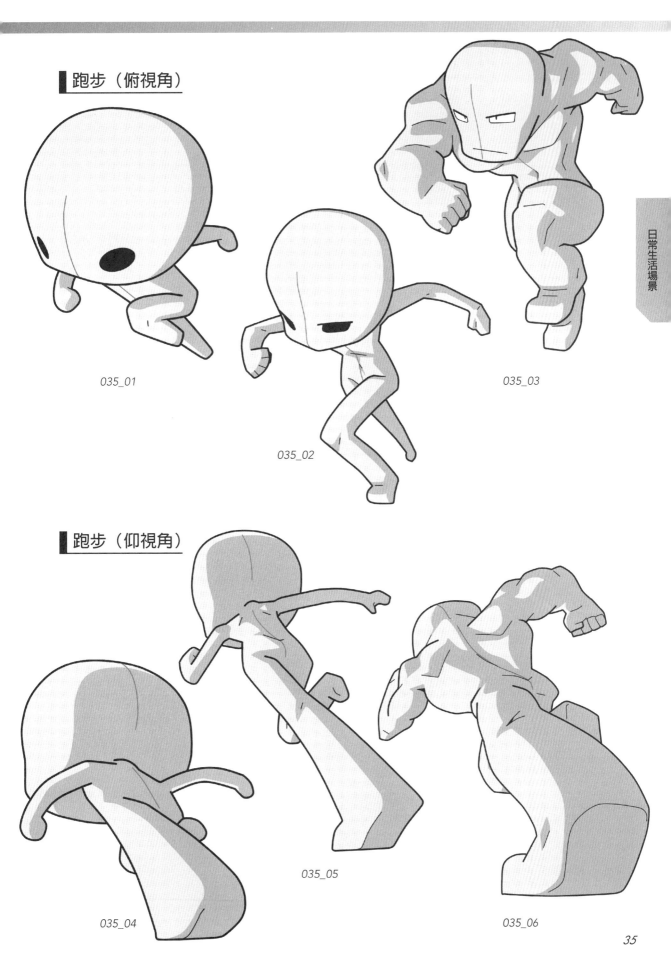

跑步（俯視角）

035_01

035_02

035_03

跑步（仰視角）

035_04

035_05

035_06

日常動作

自然站姿

036_01

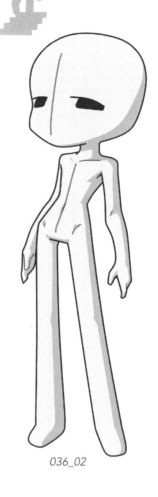

036_02

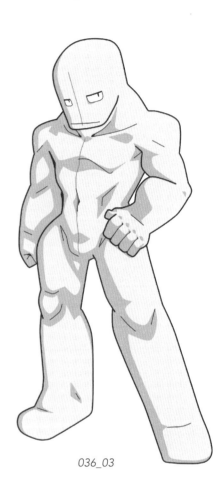

036_03

坐姿

036_05

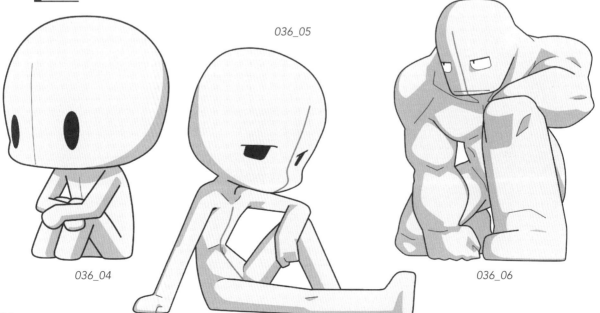

036_04

036_06

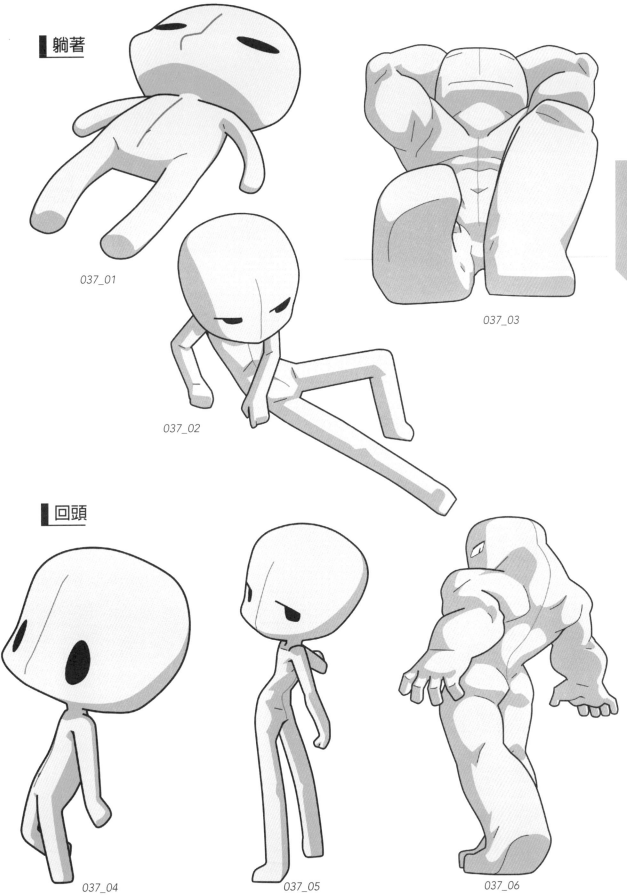

■躺著

037_01

037_02

037_03

■回頭

037_04

037_05

037_06

思考

038_01

038_02

038_03

靠著東西

038_04

038_05

038_06

039_01

039_02

日常生活場景

039_03

■ 樓梯

039_04

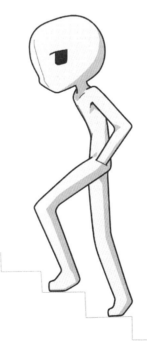

039_05

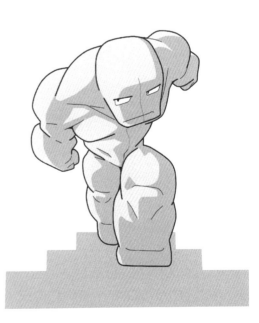

039_06

憤怒的姿勢

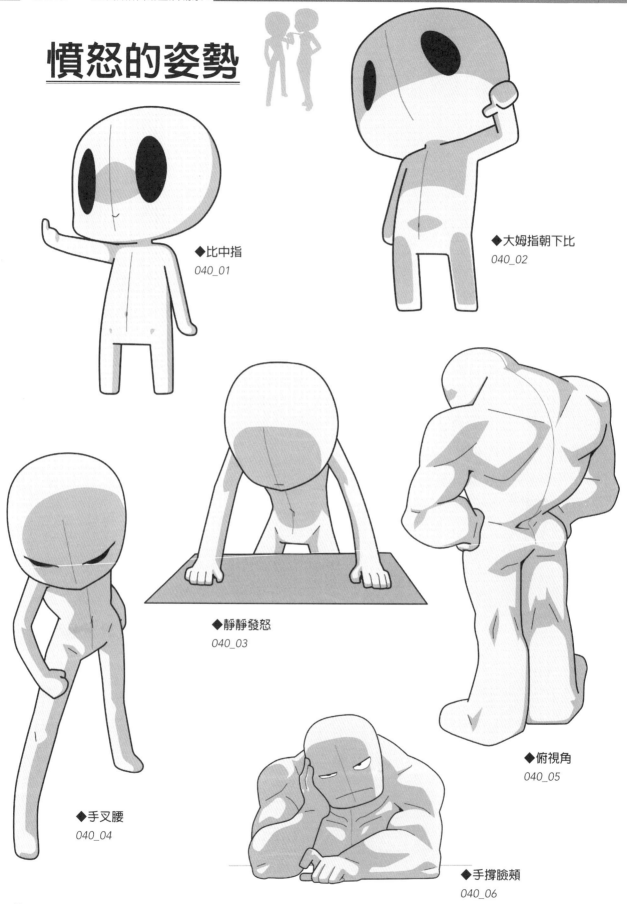

◆比中指
040_01

◆大姆指朝下比
040_02

◆靜靜發怒
040_03

◆手叉腰
040_04

◆俯視角
040_05

◆手撐臉頰
040_06

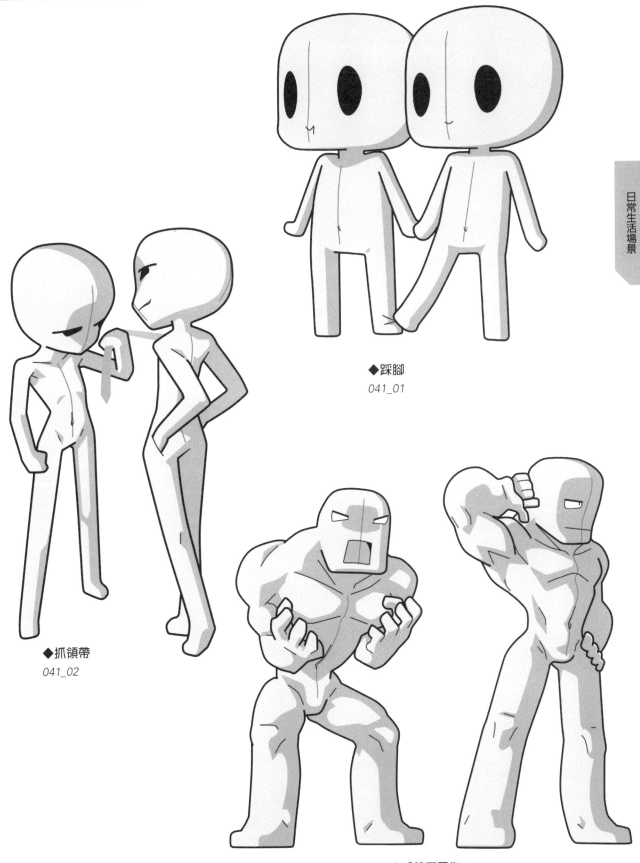

◆踩腳
041_01

◆抓領帶
041_02

◆「饒不了你!」
041_03

吃驚的姿勢

◆看到了

042_01

◆不會吧！

042_02

◆嗚哇！

042_03

◆咦！？

042_04

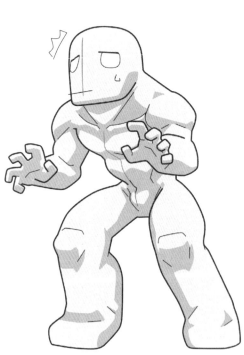

◆什麼！

042_05

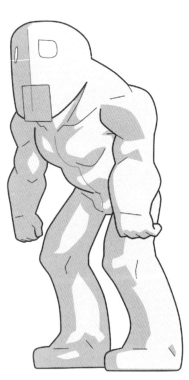

◆目瞪口呆

042_06

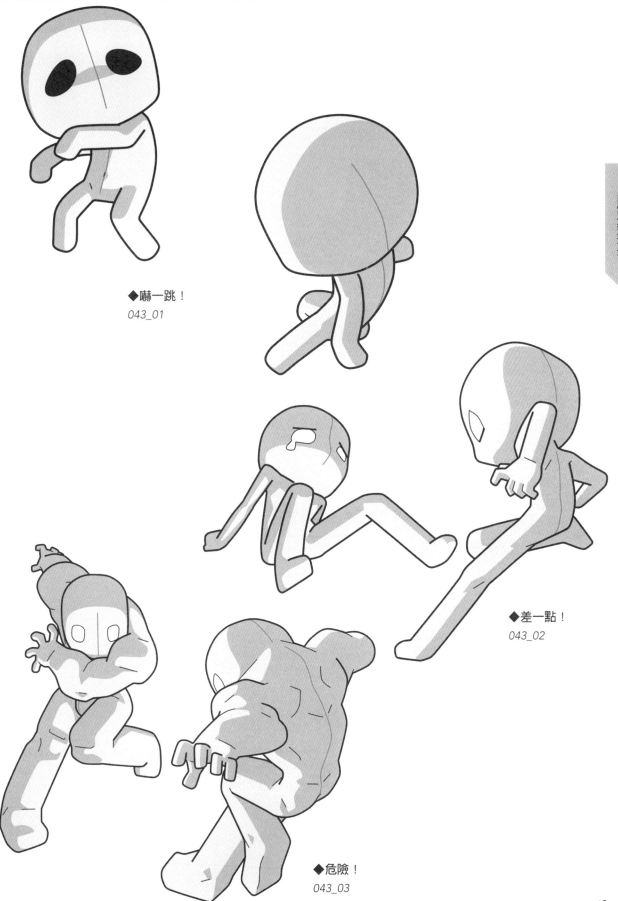

◆嚇一跳！
043_01

◆差一點！
043_02

◆危險！
043_03

高興的姿勢

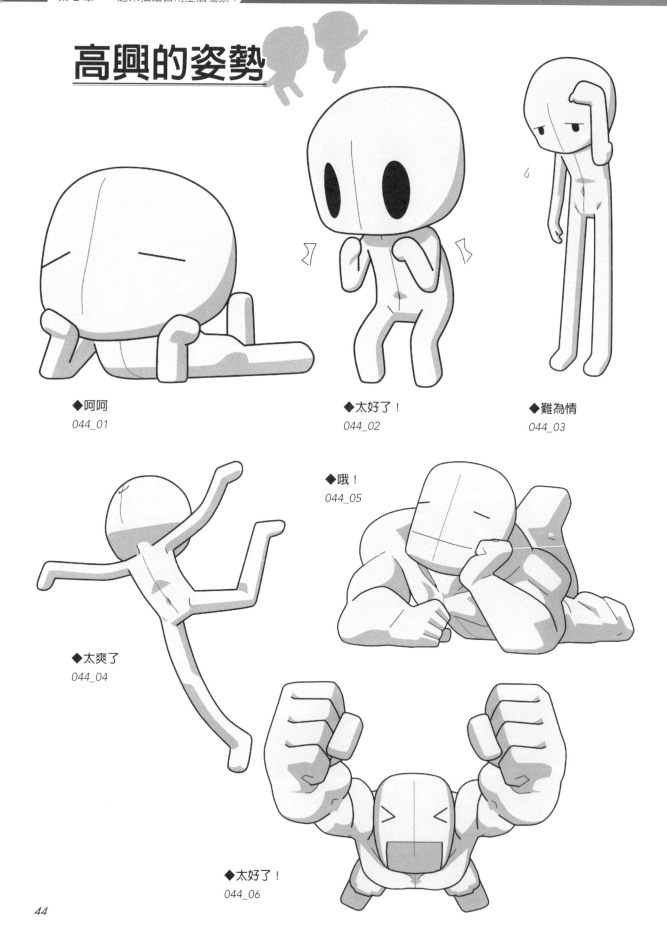

◆呵呵
044_01

◆太好了！
044_02

◆難為情
044_03

◆哦！
044_05

◆太爽了
044_04

◆太好了！
044_06

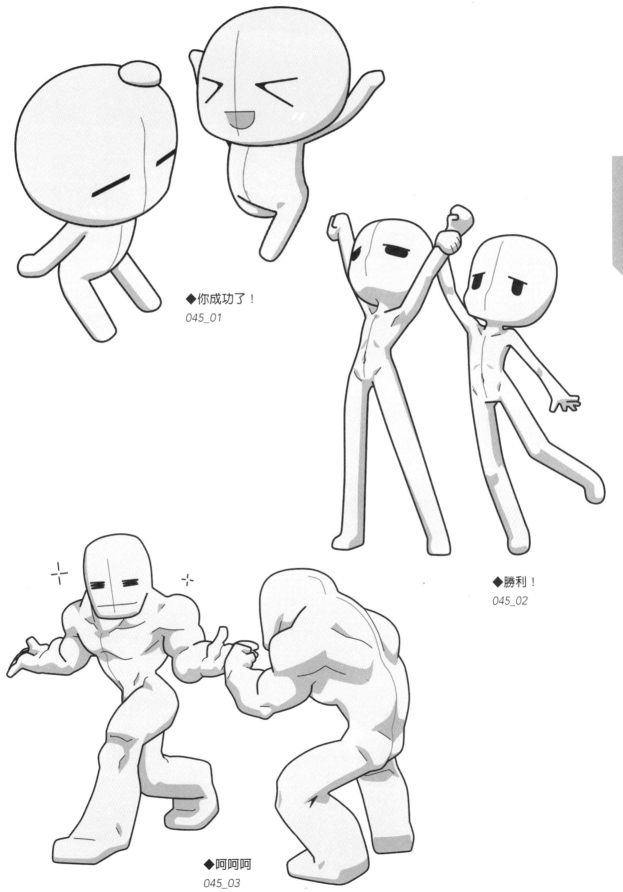

◆你成功了！
045_01

◆勝利！
045_02

◆呵呵呵
045_03

傷心的姿勢

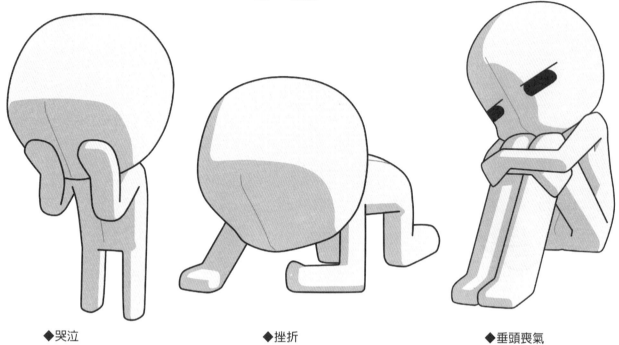

◆哭泣

046_01

◆挫折

046_02

◆垂頭喪氣

046_03

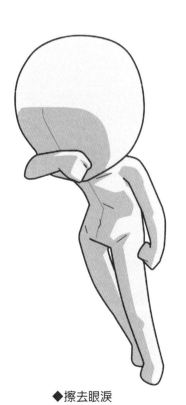

◆擦去眼淚

046_04

◆哀愁

046_05

◆大叫

046_06

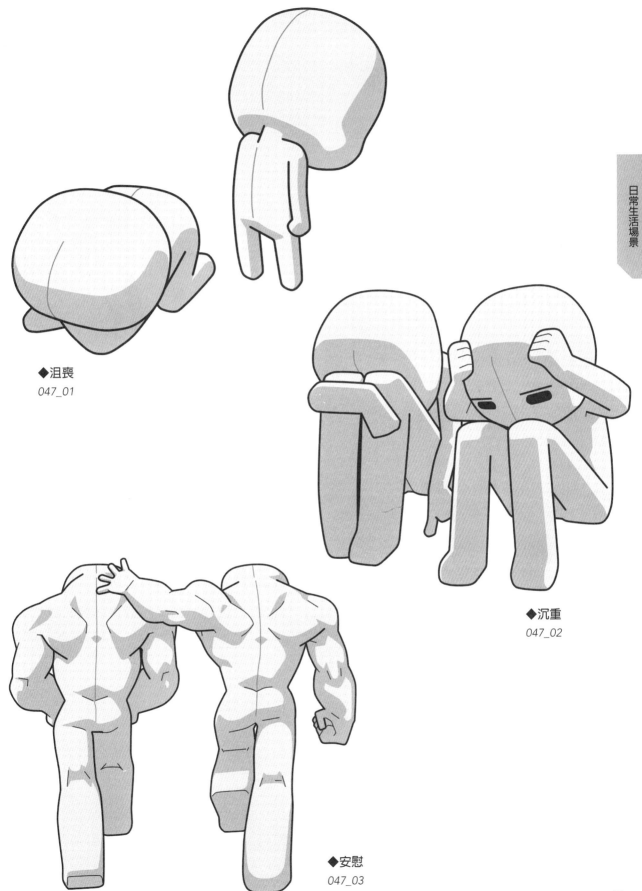

◆沮喪
047_01

◆沉重
047_02

◆安慰
047_03

和朋友在一起

▌並肩而行

048_01

048_02

048_03

圍著桌子講話

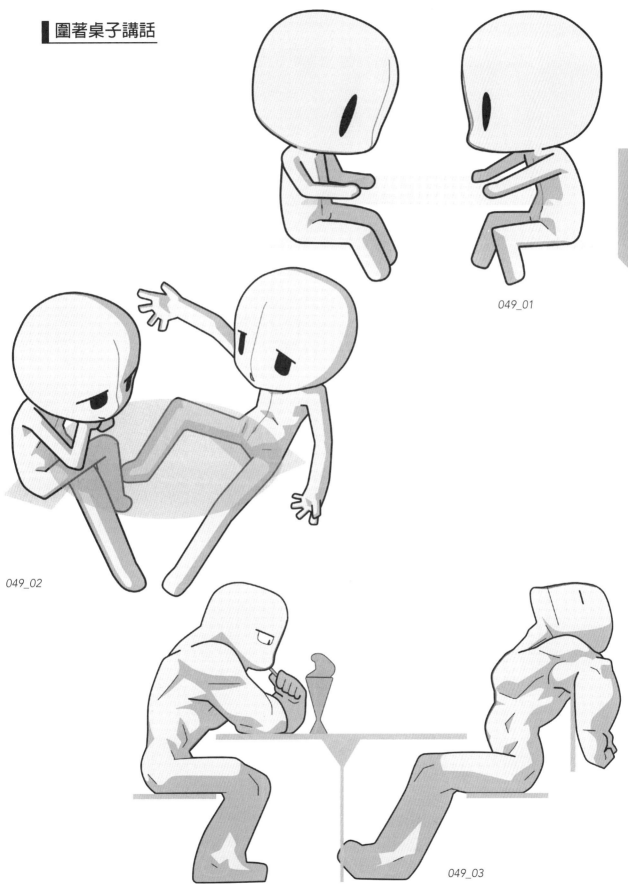

049_01

049_02

049_03

點心時間

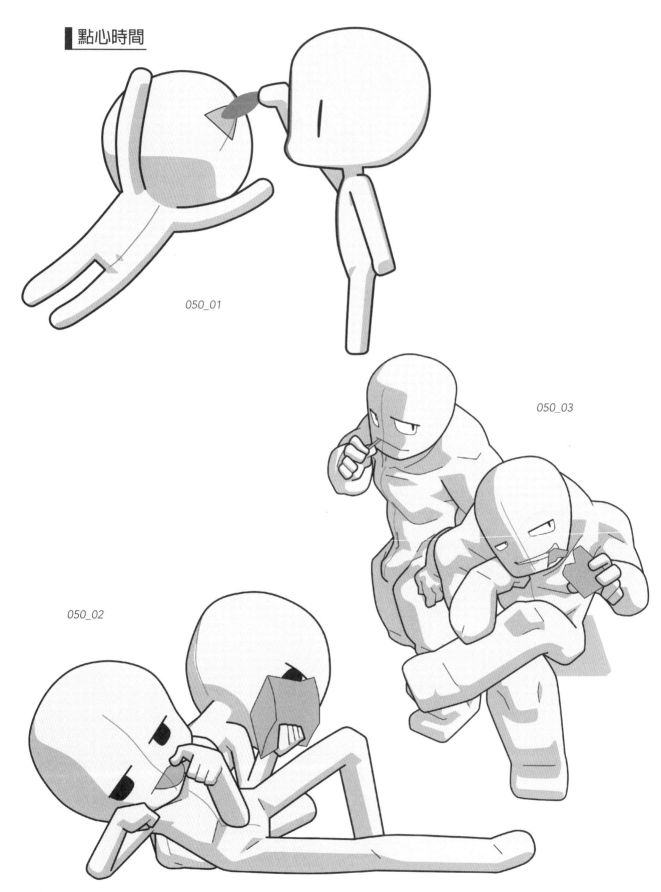

050_01

050_03

050_02

二個好朋友

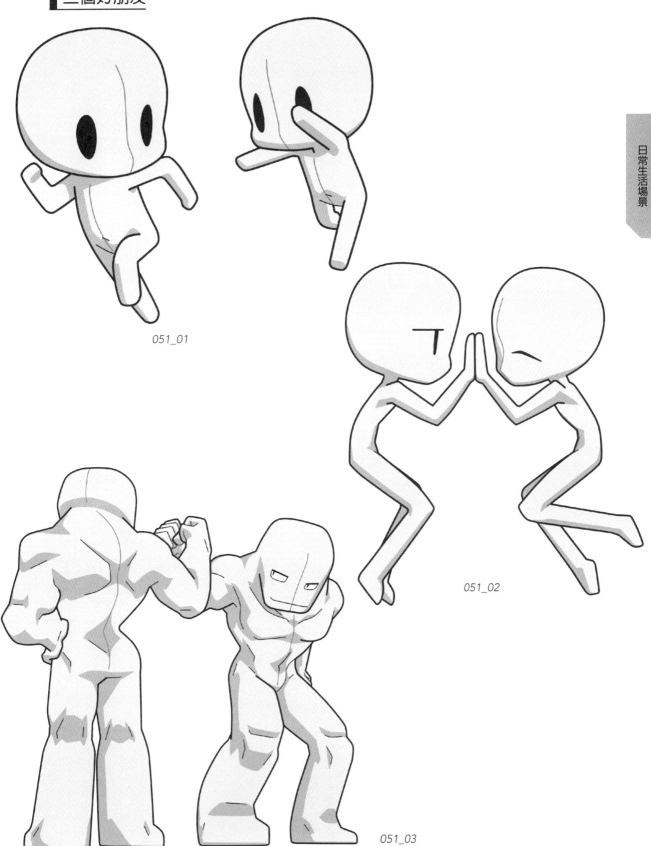

051_01

051_02

051_03

搭話

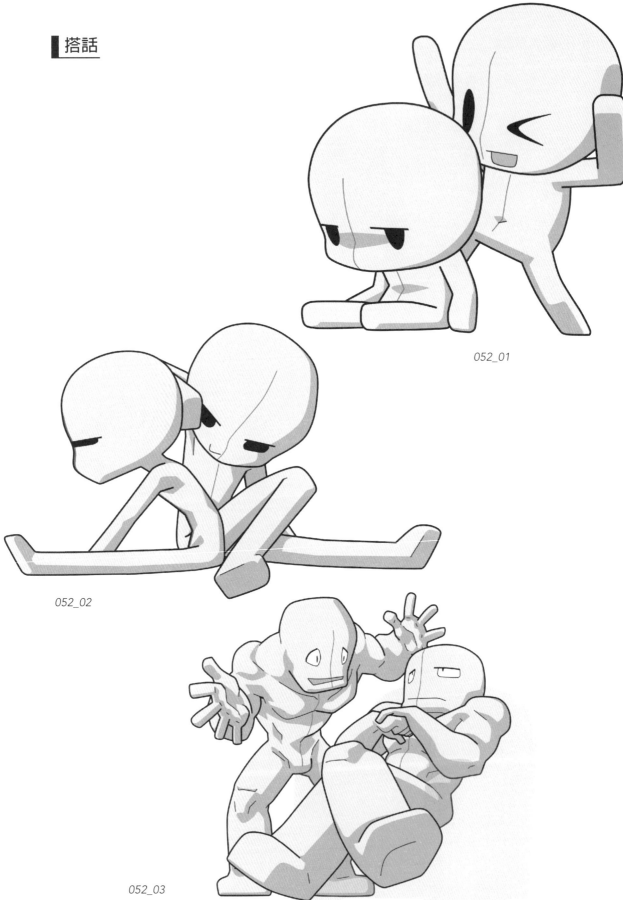

052_01

052_02

052_03

不老實

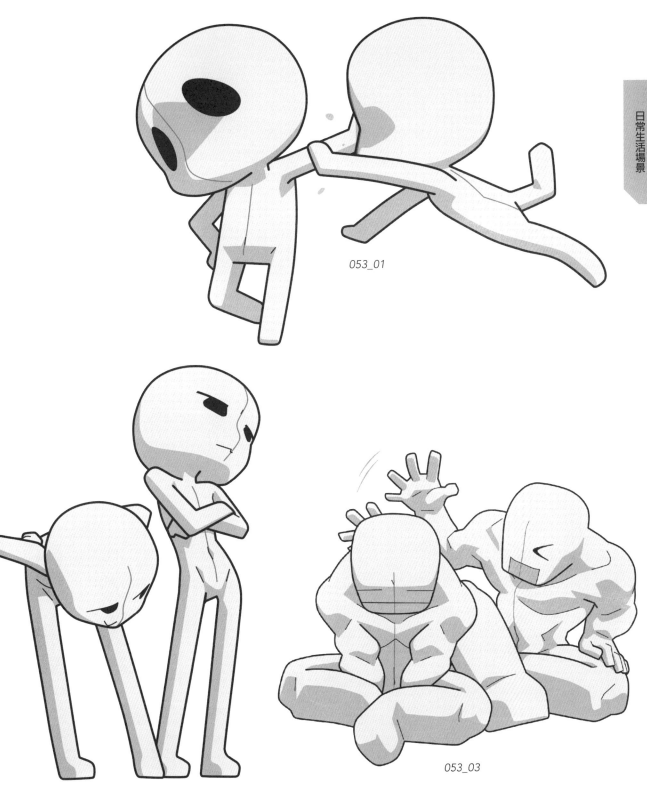

053_01

053_02

053_03

作惡拍檔

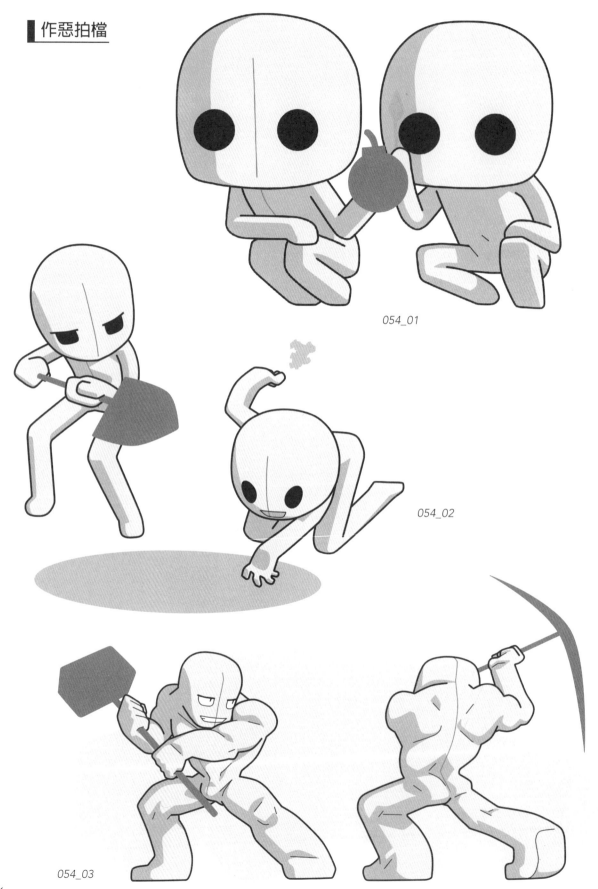

054_01

054_02

054_03

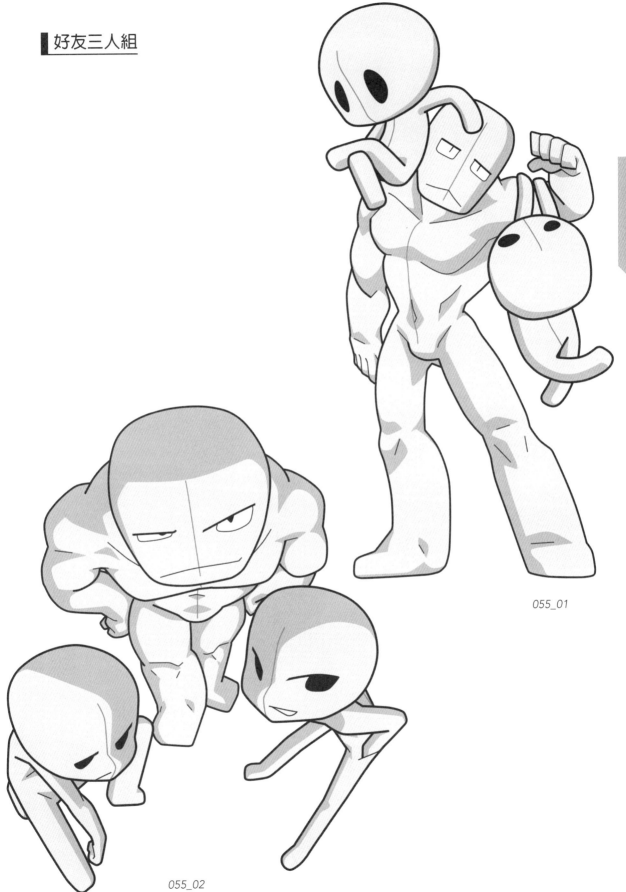

055_01

055_02

連續擷圖 1

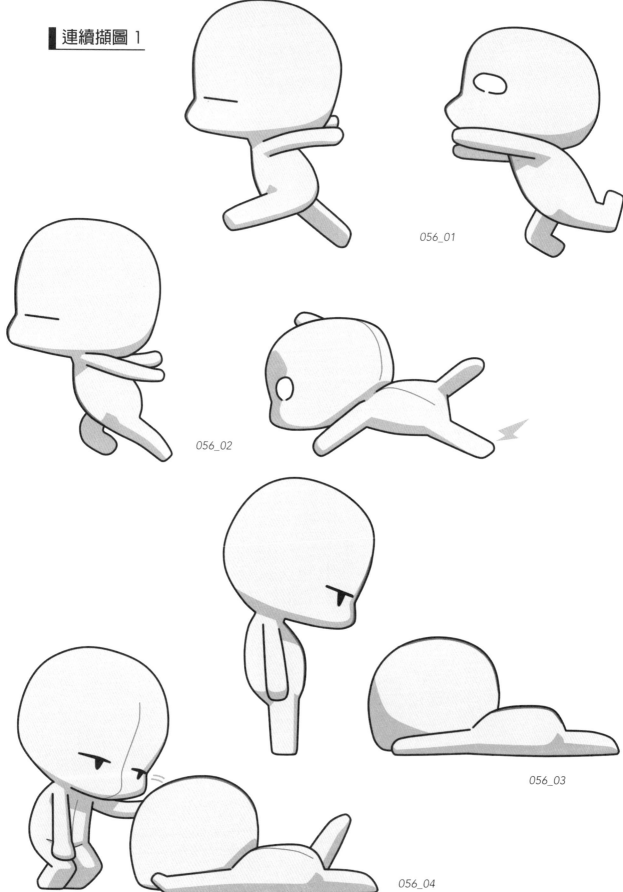

056_01

056_02

056_03

056_04

057_01

057_02

057_03

連續擷圖 3

058_01

058_02

058_03

▋二人的招牌動作 1

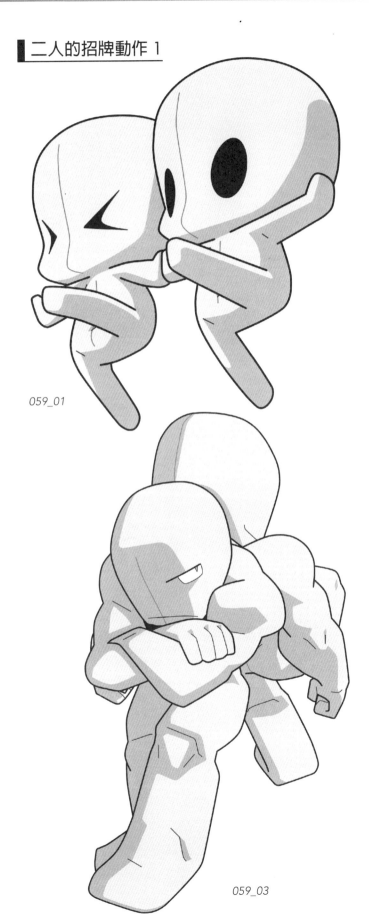

059_01

059_03

059_02

二人的招牌動作 2

060_01

060_02

060_03

多人的招牌動作 1

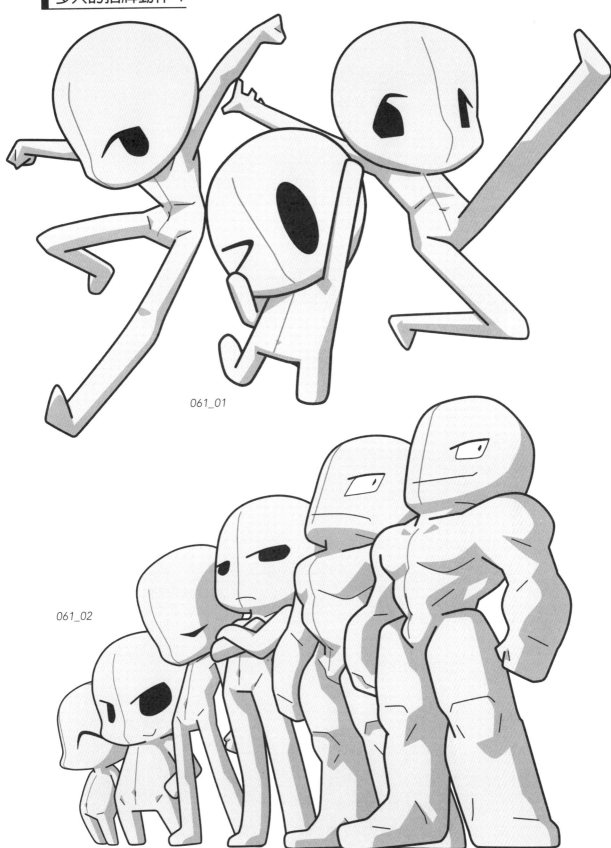

061_01

061_02

多人的招牌動作 2

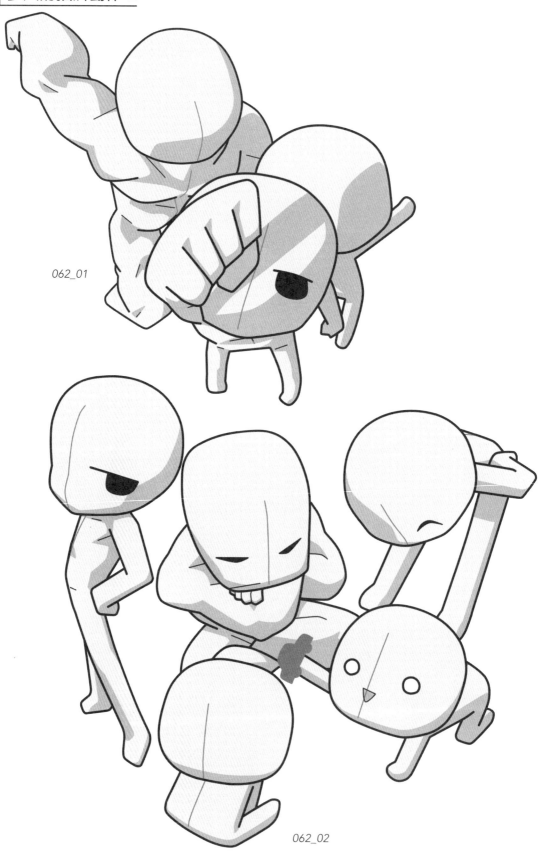

062_01

062_02

校園生活場景

■座位上

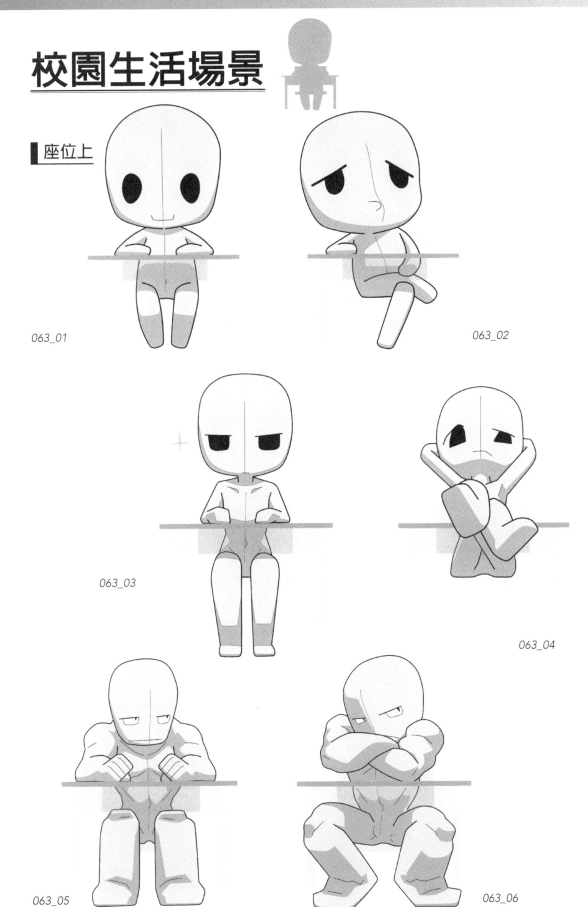

063_01

063_02

063_03

063_04

063_05

063_06

▊教室裡

◆忘記帶了！

064_01

◆下課時間

064_02

◆突然出現

064_03

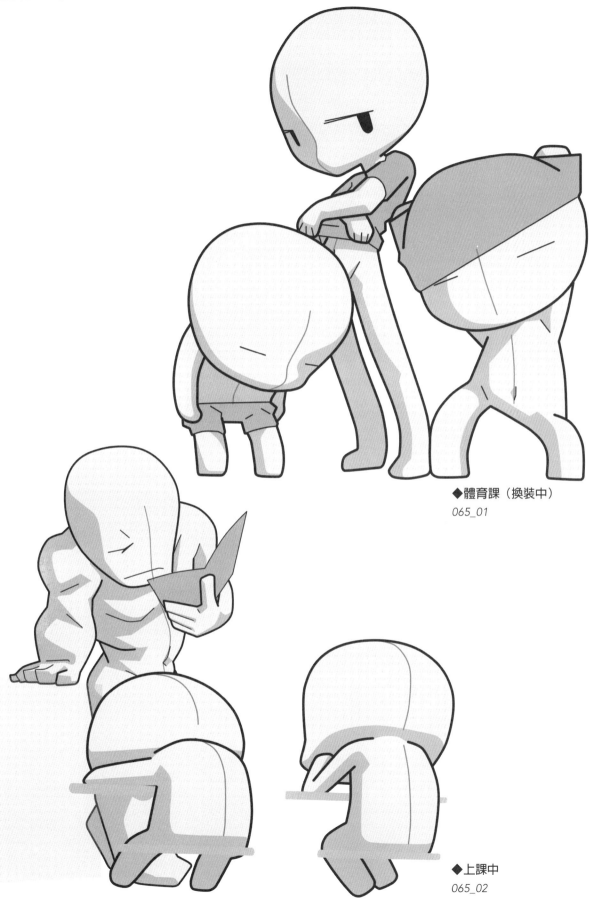

◆體育課（換裝中）
065_01

◆上課中
065_02

各式各樣的工作場景！

◼ 餐飲店

◆咖啡廳

066_01

◆蔬菜去皮

066_02

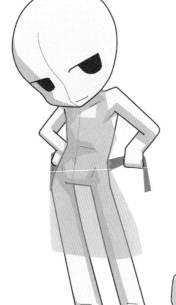

◆穿圍裙

066_03

◆廚師

066_04

◆男服務生

066_05

◆拉麵店

066_06

◆「餐點決定了嗎？」
067_01

◆「快去外送！」
067_02

◆BBQ
067_03

娛樂節目

◆魔術
068_01

◆踩圓球
068_02

◆洗牌
068_04

◆卡片
068_03

◆飛刀投擲
068_05

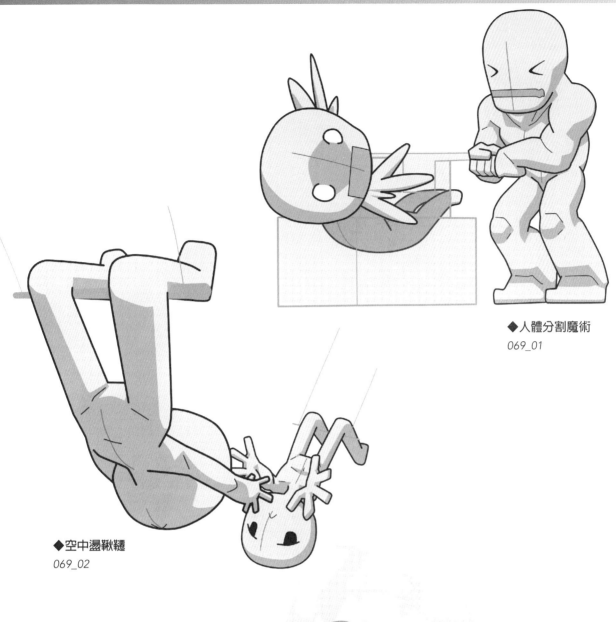

◆人體分割魔術
069_01

◆空中盪鞦韆
069_02

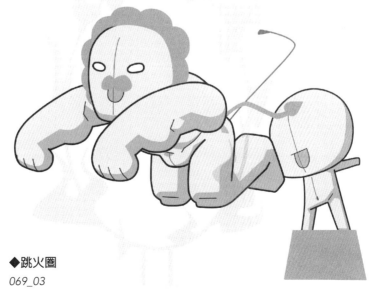

◆跳火圈
069_03

音樂家

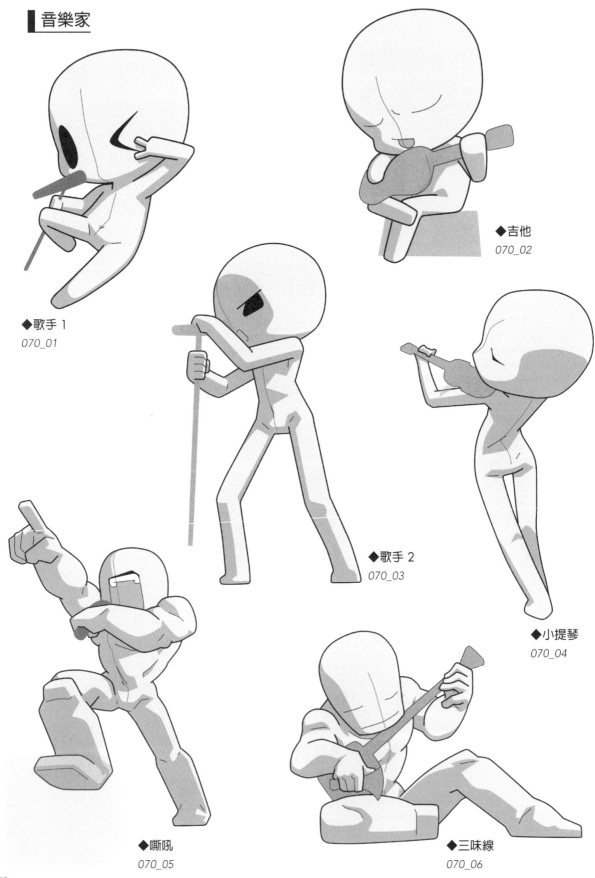

◆歌手 1
070_01

◆吉他
070_02

◆歌手 2
070_03

◆小提琴
070_04

◆嘶吼
070_05

◆三味線
070_06

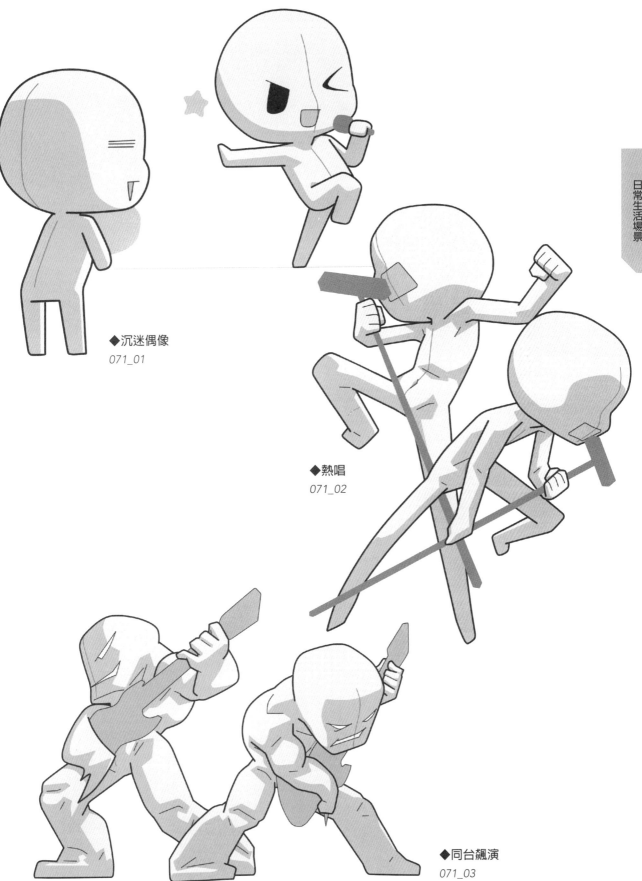

◆沉迷偶像
071_01

◆熱唱
071_02

◆同台飆演
071_03

戀愛的姿勢

▌告白

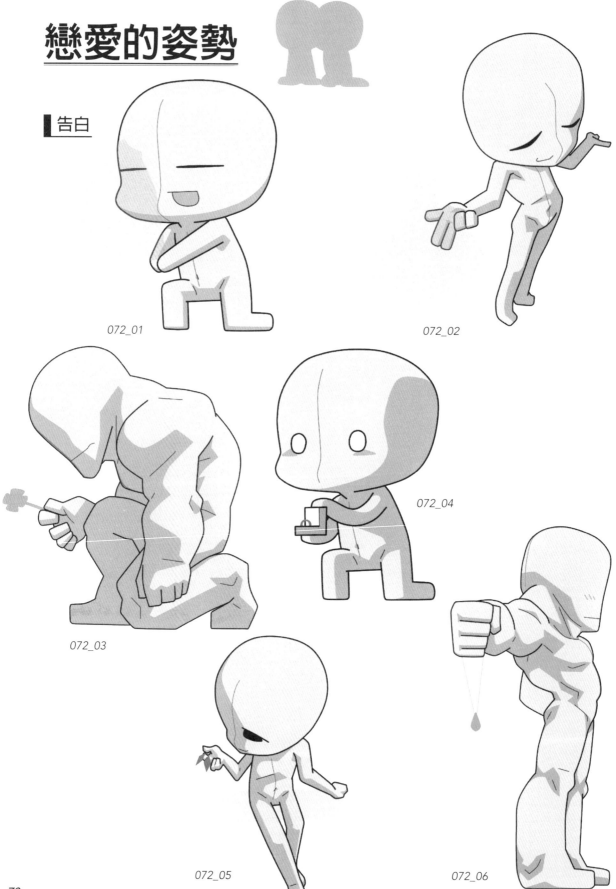

072_01

072_02

072_03

072_04

072_05

072_06

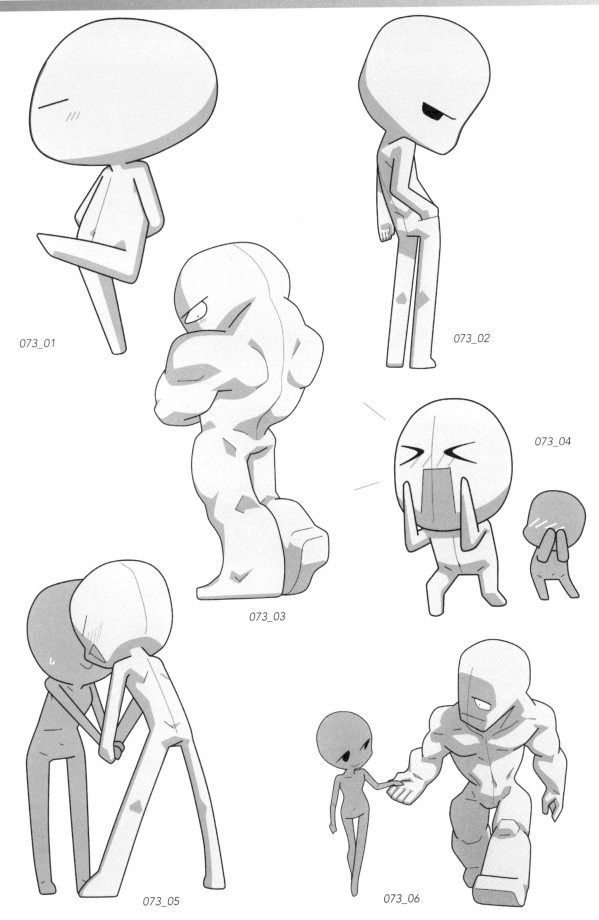

073_01

073_02

073_03

073_04

073_05

073_06

三角戀愛

074_01

074_02

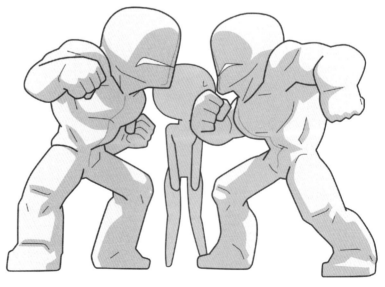

074_03

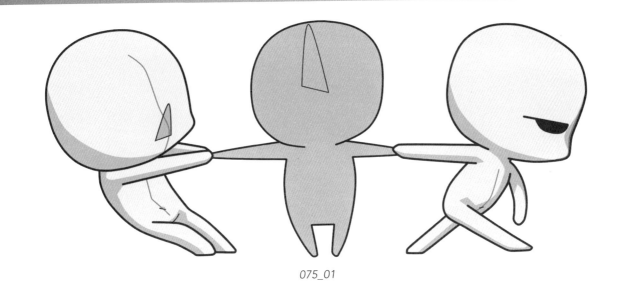

075_01

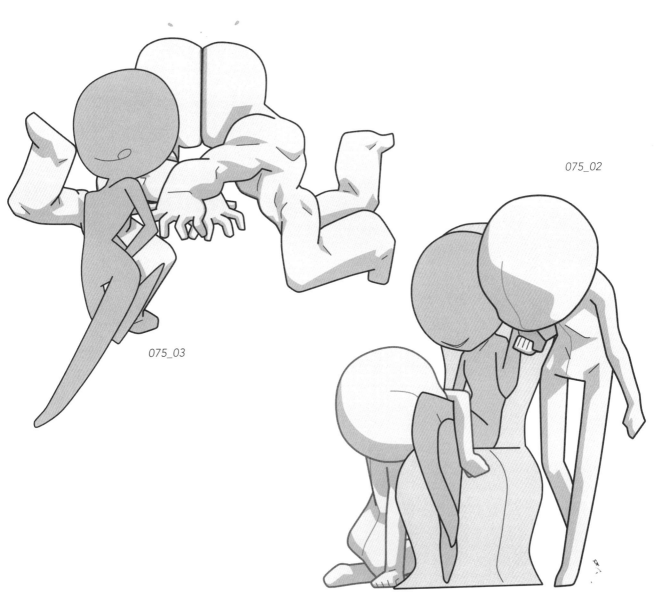

075_02

075_03

情侶

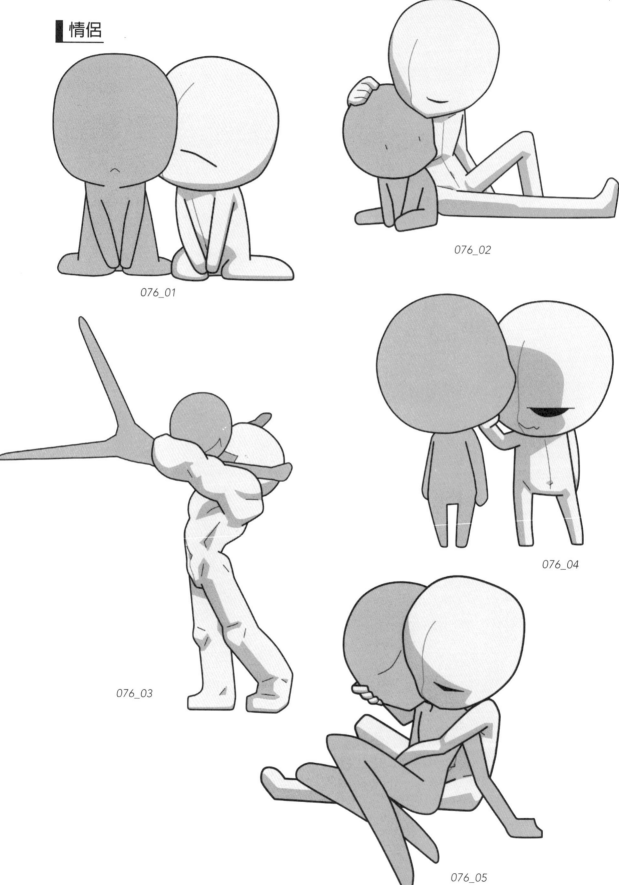

076_01

076_02

076_03

076_04

076_05

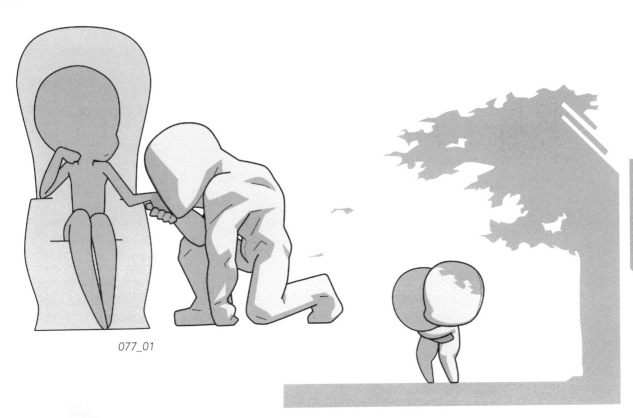

077_01

077_02

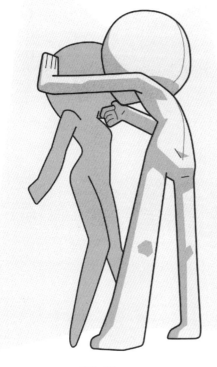

077_03

077_04

擁抱

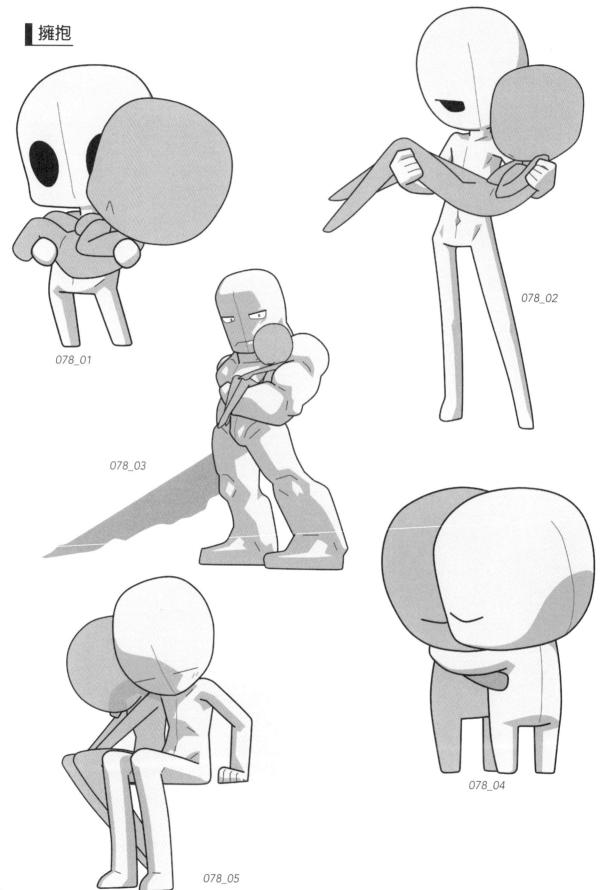

078_01

078_02

078_03

078_04

078_05

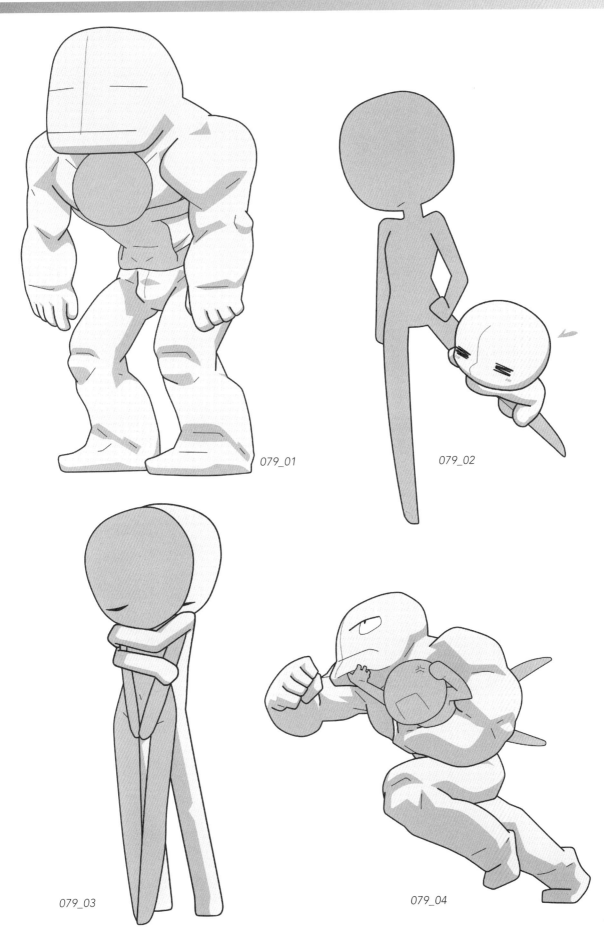

079_01

079_02

079_03

079_04

曬性感

080_01

080_02

080_03

080_04

080_05

080_06

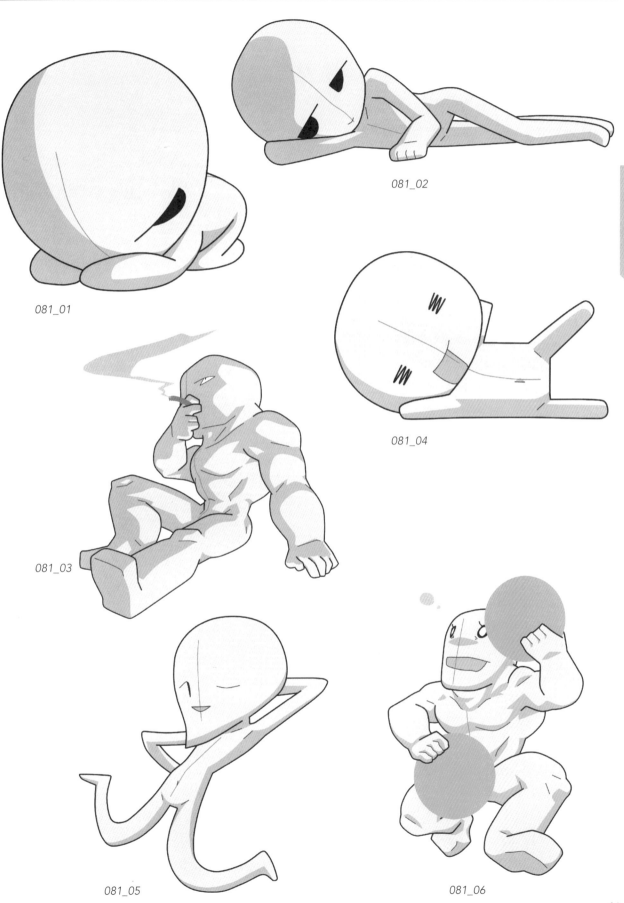

081_01

081_02

081_03

081_04

081_05

081_06

範例作品&描繪建議

Illustration by LR hijikata

描繪時藉由表情或動作將角色區隔出來吧！

相較於女性角色，男性角色在髮型或服裝上的變化是比較少的。即使藉由很細節的地方去區隔，有時一旦 Q 版造形化，就會看不見其特徵了。在這種時候，就藉由表情或動作等方法區隔出角色吧。在縮小頭身比例時，只要加大個性的呈現，角色就會更為突顯。

此外，藉由動作去呈現內心層面也有一個好處，就是能夠將「這個角色是這種個性」傳達給不是很熟悉該角色的人。

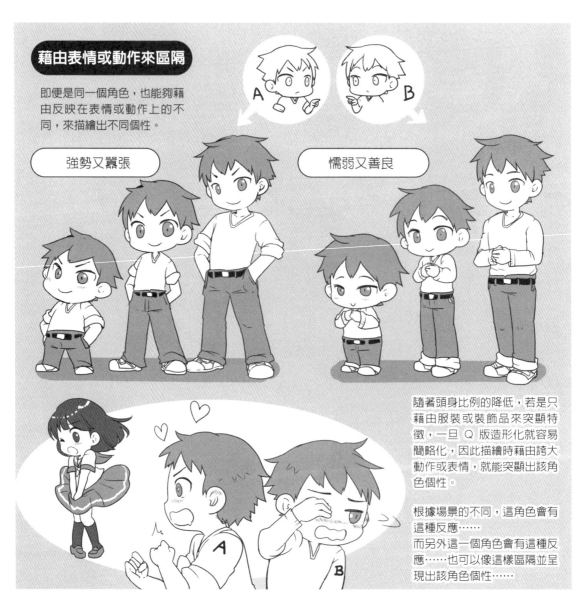

第 3 章

一起來描繪帥氣的打鬥場面！

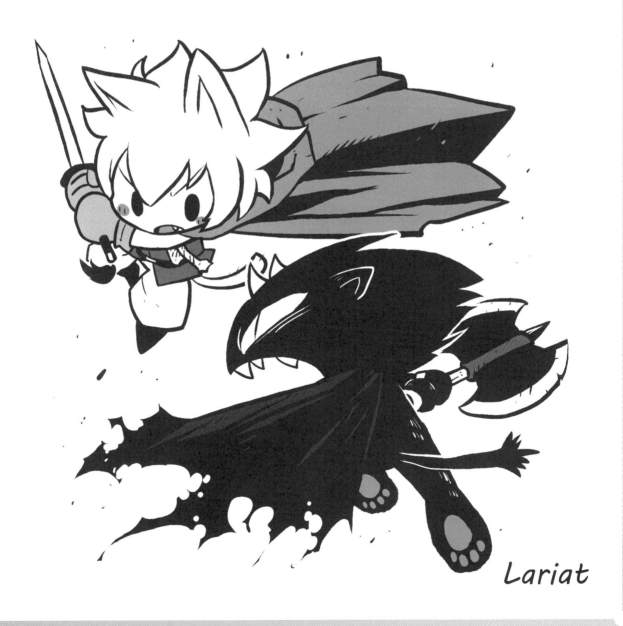

Lariat

描繪帥氣打鬥場面的訣竅

真想再帥氣一點
分出勝負！

▋避開無聊的打鬥場面
▋創作出更有動作性的畫面

男性之間拳頭相交，信念衝突的打鬥場面，正是漫畫或動畫的精華所在！話雖如此，要畫得又酷炫又帥氣，還真是不容易呢。在這章節裡，我們就一起來看看有什麼方法可以增加打鬥場面的帥氣感及躍動感吧。

●描繪動作時要誇張點

圖 1

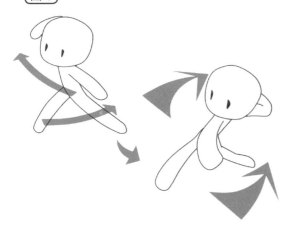

例如揮拳的場面（圖 1）。真正的人體在動作時是沒有辦法很柔軟的，但描繪 Q 版造形人物時，動作程度可以再自由點。描繪時試著將揮拳誇張化，雙腳張開得更動態化一點，這樣就可以呈現出氣勢來。

●將鏡頭視角傾斜

圖 2

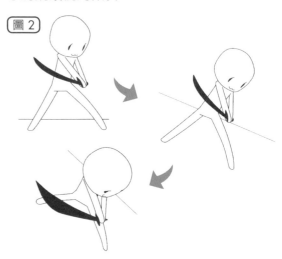

圖 2 是一個拿刀的場面。雙腳穩穩踩在地面上十分穩重，但是動態感上稍嫌不足。這時候並不是要去挪動雙腳，而是要去試著傾斜視角。如此一來構圖上雖然會變得不穩定，但會增加其躍動感。接著再進一步移動視角，將視角調整在可以清楚看見刀的角度也是不錯的選擇。

●透視變形（扭曲比例）

圖 3

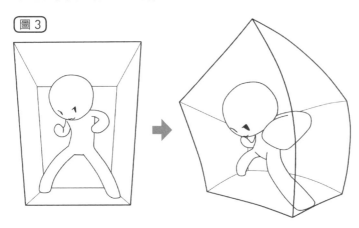

圖 3 是一個準備格鬥的架勢。照正常的視角描繪是也不錯，現在我們就試著想像一下如果將周圍的箱子給扭曲掉會怎樣，然後一鼓作氣把視角給扭曲看看吧。像這樣極端強調透視（遠近）的方法，稱之為透視變形。拳頭看起來很碩大，變得氣勢十足了呢。

斟酌角色的性格
來呈現出其帥氣之處吧！

隨著角色的性格不同，帥氣的姿勢也會隨之改變。「這個角色應該會擺這種姿勢！」「這個角色比較適合這種姿勢！」，請各位發揮想像力，然後再試著描繪符合角色的姿勢吧。

哪種姿勢適合我？

●誠實角色……勇往直前、堂堂正正

正統派的誠實角色，在攻擊場面時，也適合直來直往的猛攻及拳擊。擊倒敵人後，那雙腳張開，堂堂正正的站姿實在是帥呆了。

●冷酷角色……側面迎人、動作迅速

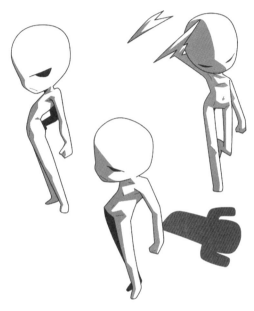

主角宿敵中常有的冷酷角色，適合不正面迎人的姿勢。攻擊時動作迅速，真是太酷了。擊倒敵人後，也總是靜靜地露出一副「不在話下」的神情。

●反派角色……驕傲自大、瞧不起人

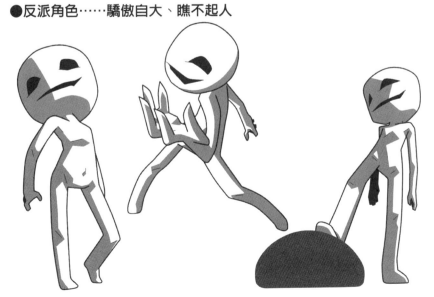

殘酷且毫不留情的反派角色，適合瞧不起他人的姿勢。攻擊時最適合那種很陰險，鑽人漏洞的手段。擊倒敵人後，也很適合那種再去踐踏對方的姿勢。

劍士的姿勢

▌魔法劍

086_01

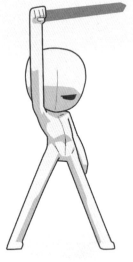

086_02

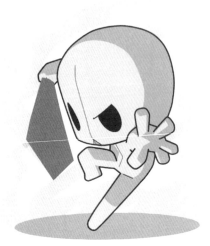

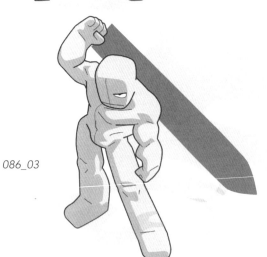

086_03

086_04

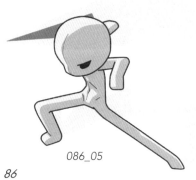

086_05

086_06

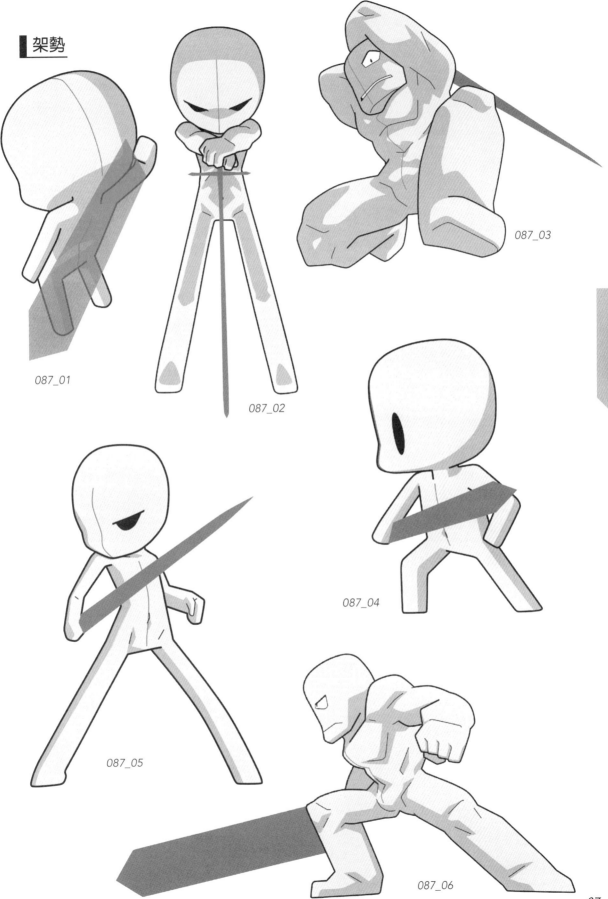

架勢

087_01

087_02

087_03

087_04

087_05

087_06

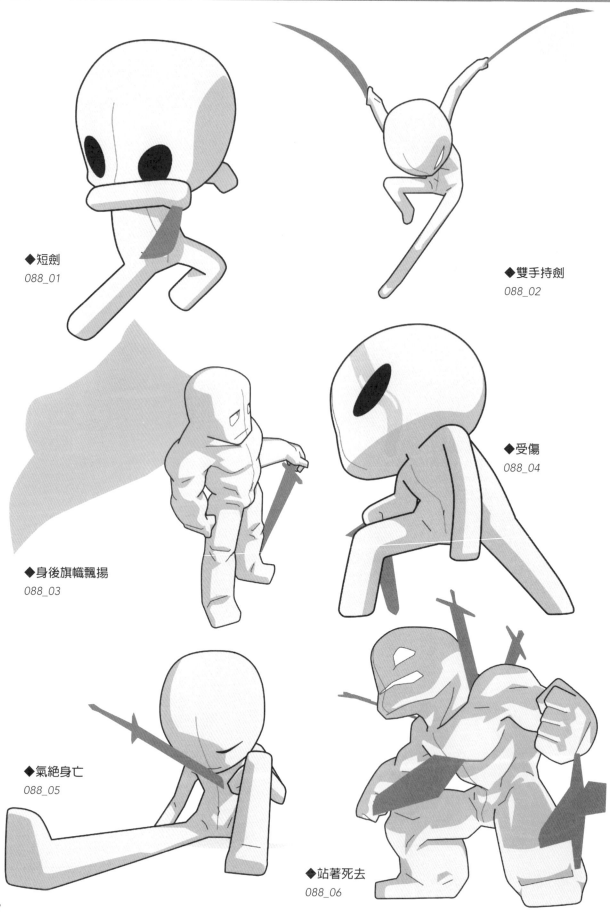

◆短劍
088_01

◆雙手持劍
088_02

◆身後旗幟飄揚
088_03

◆受傷
088_04

◆氣絕身亡
088_05

◆站著死去
088_06

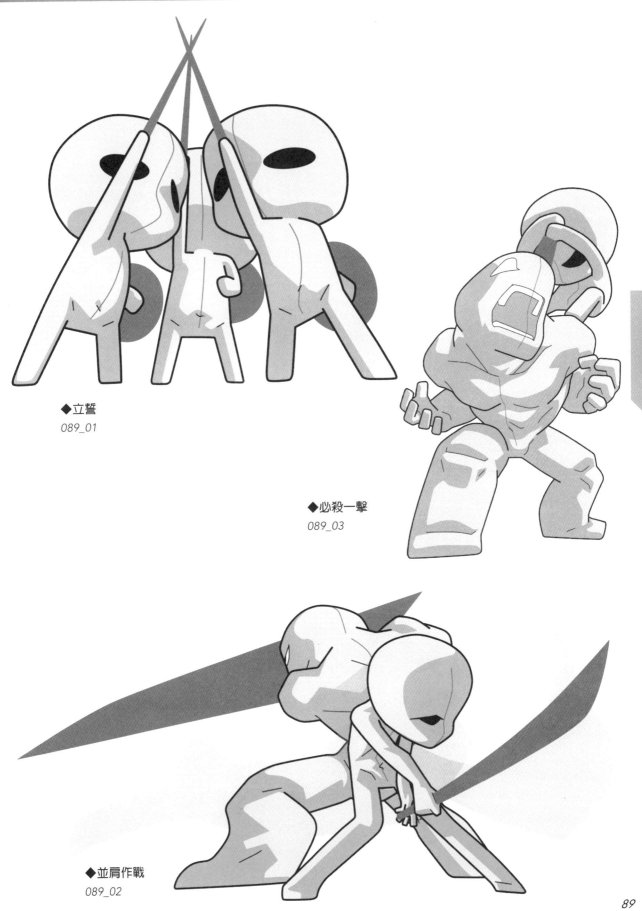

◆立誓
089_01

◆必殺一擊
089_03

◆並肩作戰
089_02

武士的姿勢

▌拔刀

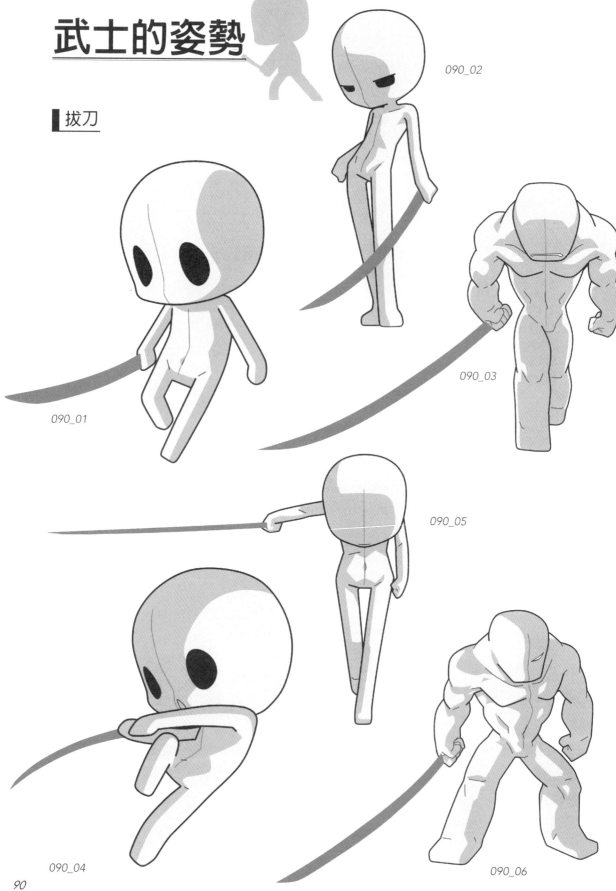

090_02

090_01

090_03

090_05

090_04

090_06

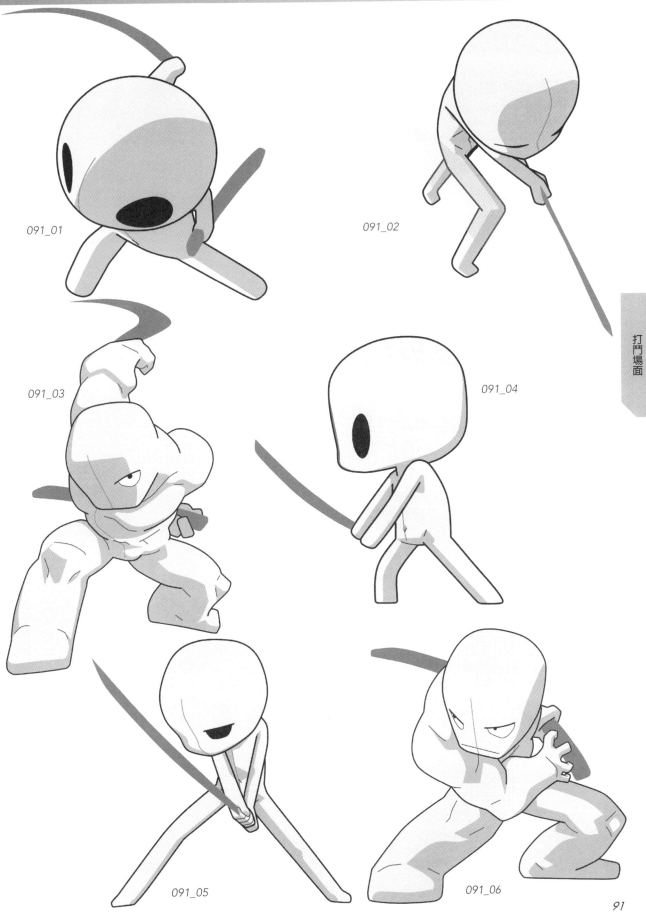

091_01

091_02

091_03

091_04

091_05

091_06

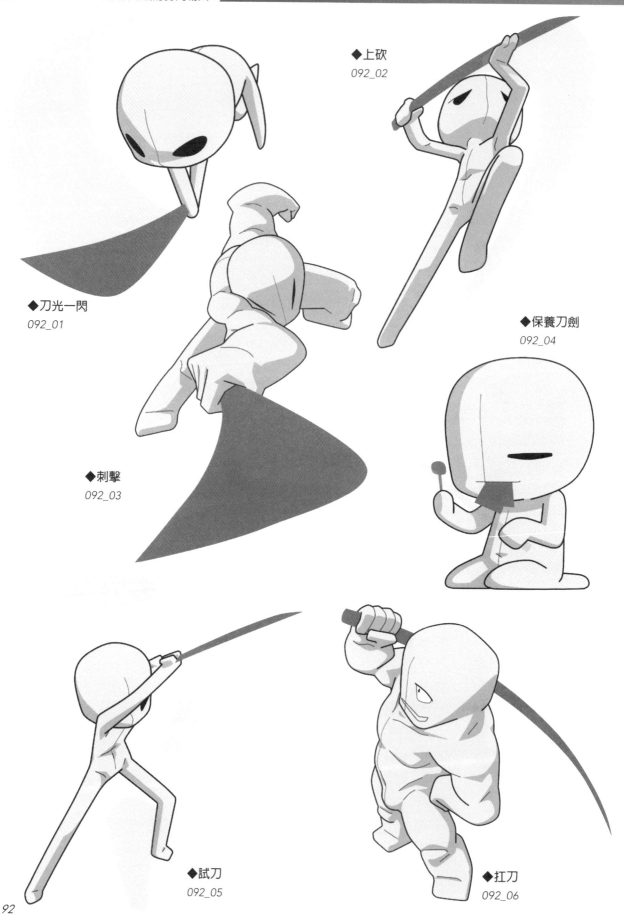

◆上砍
092_02

◆刀光一閃
092_01

◆保養刀劍
092_04

◆刺擊
092_03

◆試刀
092_05

◆扛刀
092_06

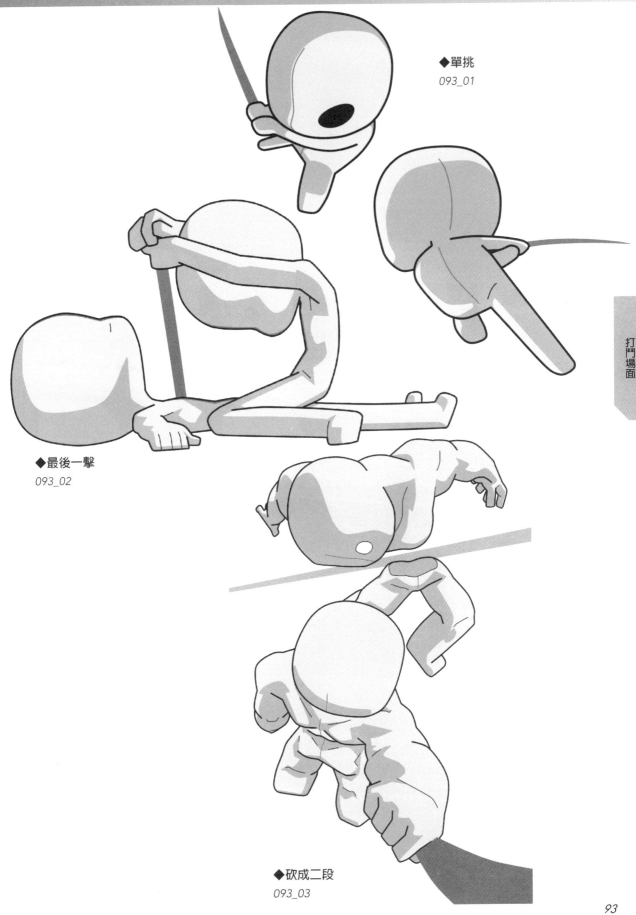

◆單挑
093_01

◆最後一撃
093_02

◆砍成二段
093_03

忍者的姿勢

結印

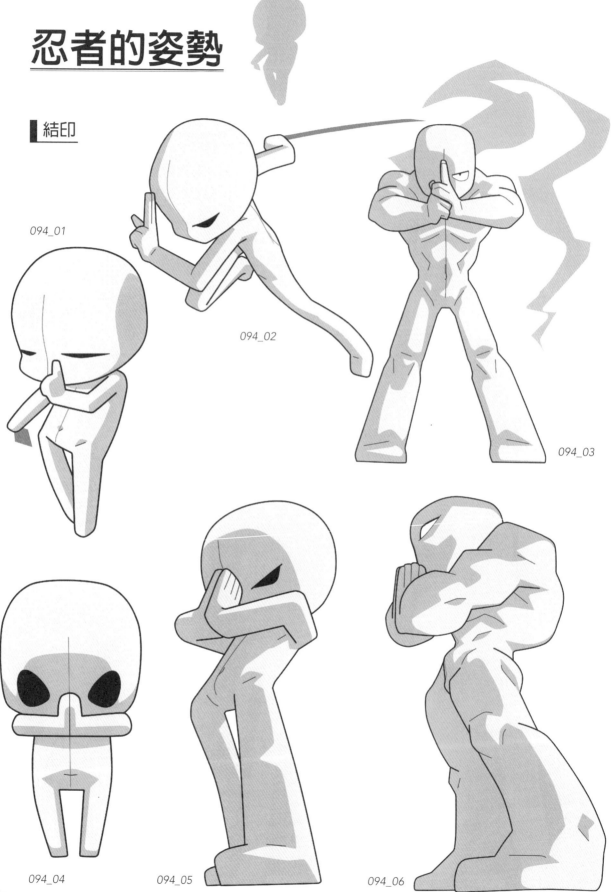

094_01

094_02

094_03

094_04

094_05

094_06

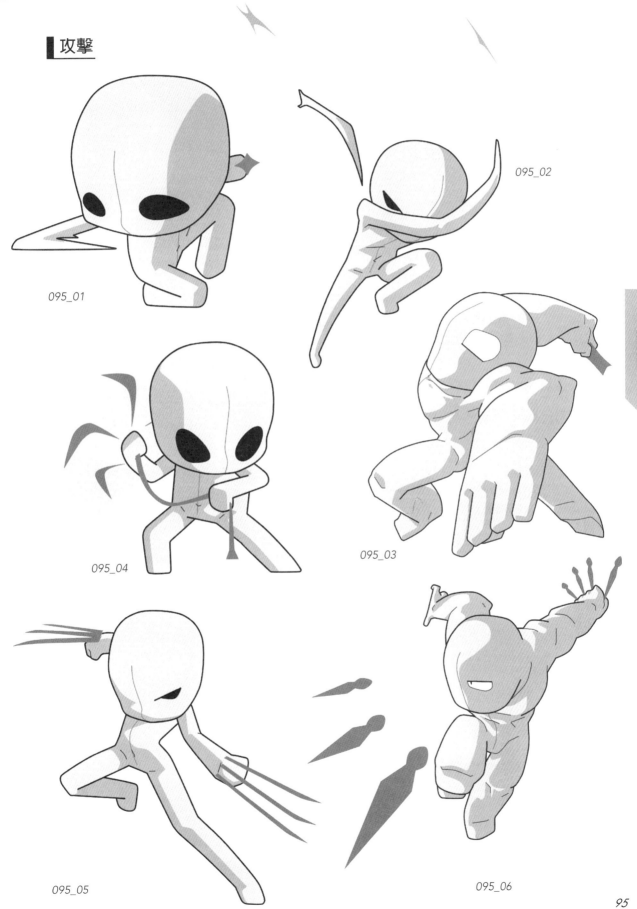

095_01

095_02

095_03

095_04

095_05

095_06

打鬥場面

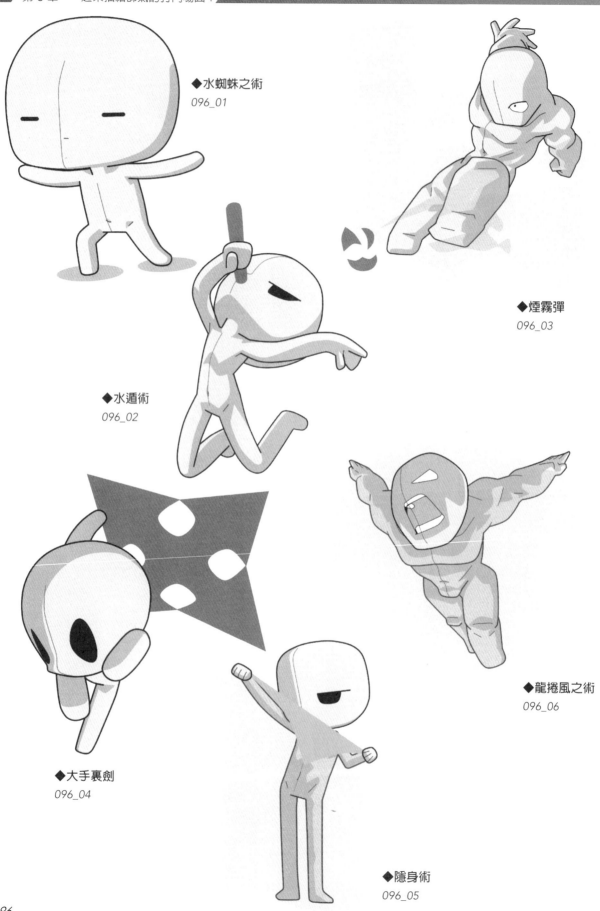

◆水蜘蛛之術
096_01

◆煙霧彈
096_03

◆水遁術
096_02

◆大手裏劍
096_04

◆隱身術
096_05

◆龍捲風之術
096_06

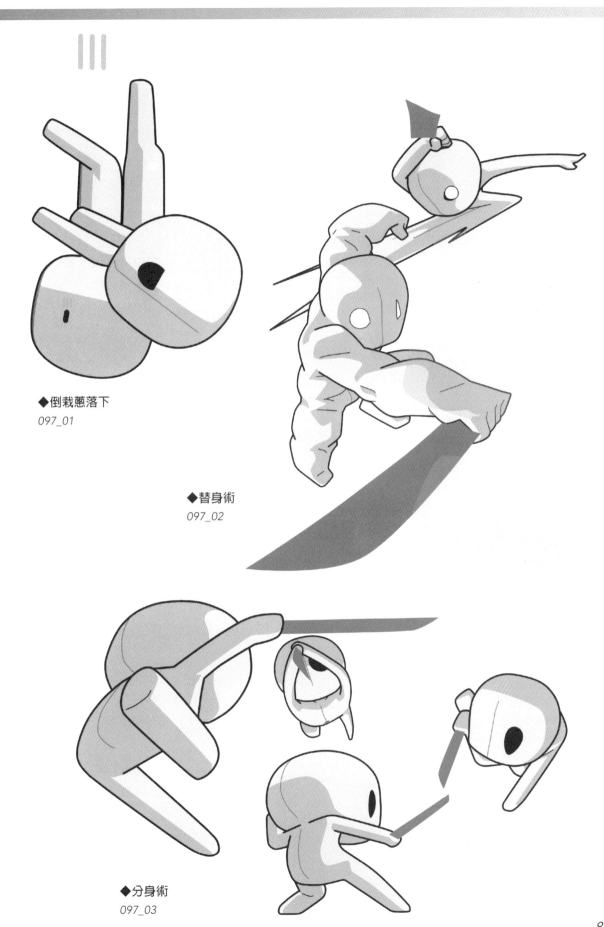

◆倒栽蔥落下
097_01

◆替身術
097_02

◆分身術
097_03

魔法師的姿勢

▌魔法杖

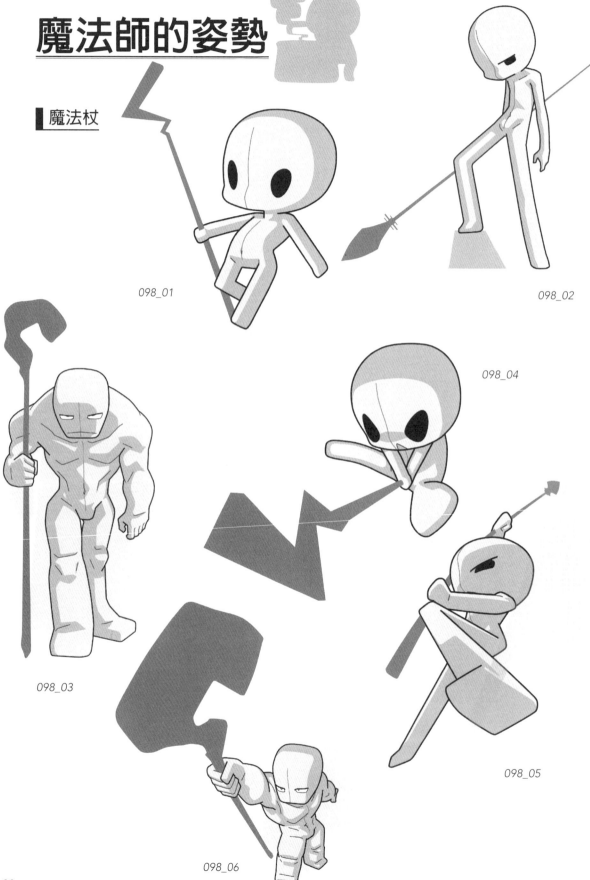

098_01

098_02

098_04

098_03

098_05

098_06

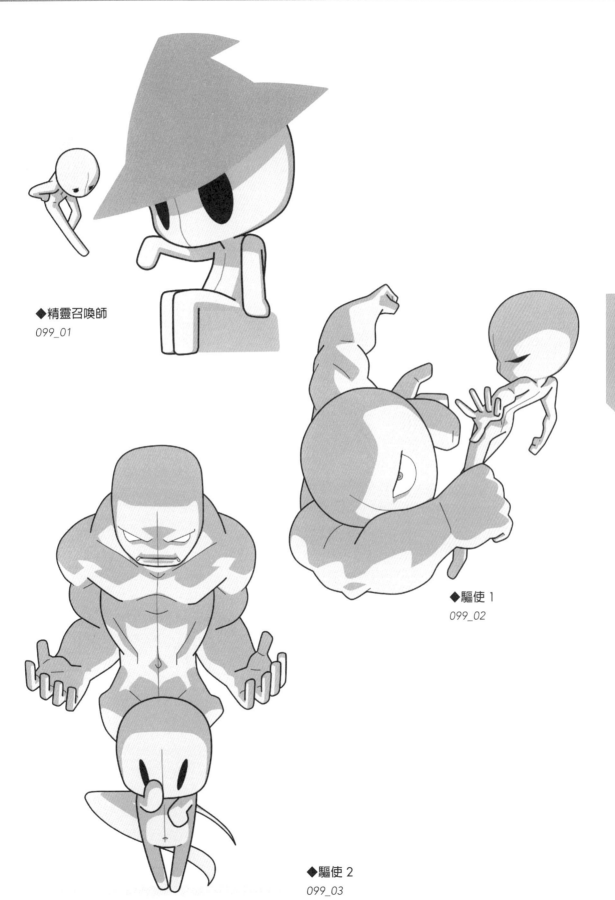

◆精靈召喚師
099_01

◆驅使 1
099_02

◆驅使 2
099_03

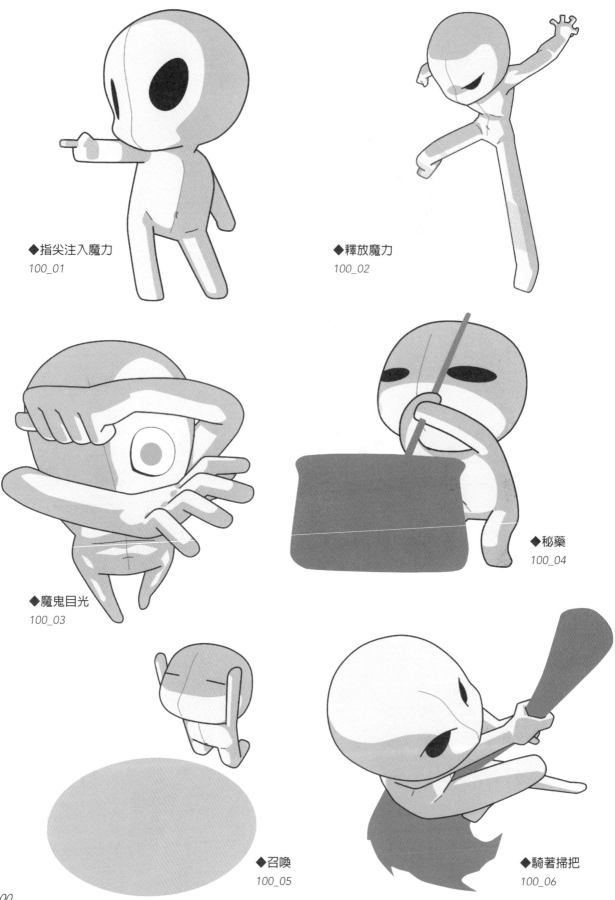

◆指尖注入魔力
100_01

◆釋放魔力
100_02

◆魔鬼目光
100_03

◆秘藥
100_04

◆召喚
100_05

◆騎著掃把
100_06

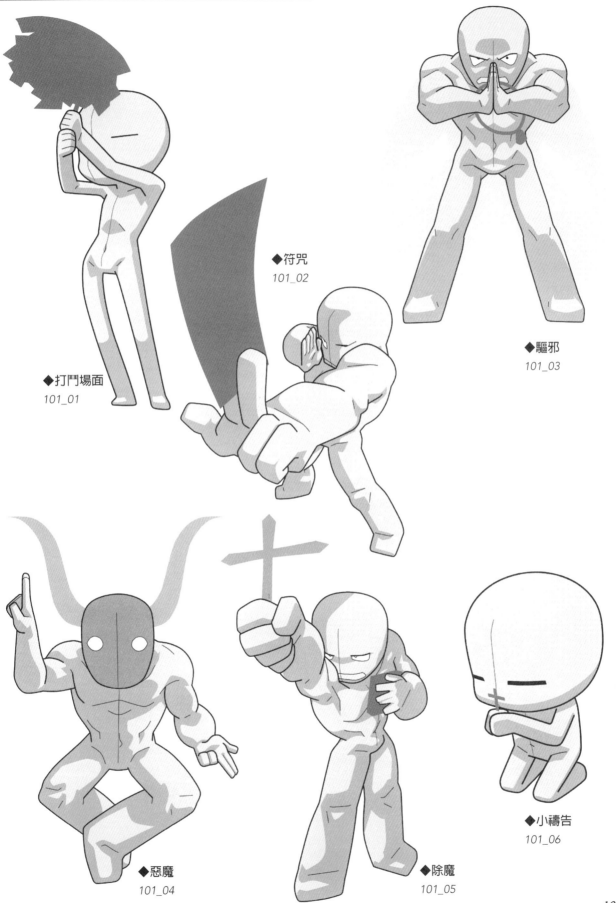

◆符咒
101_02

◆驅邪
101_03

◆打鬥場面
101_01

◆惡魔
101_04

◆除魔
101_05

◆小禱告
101_06

槍手的姿勢

拿槍姿勢

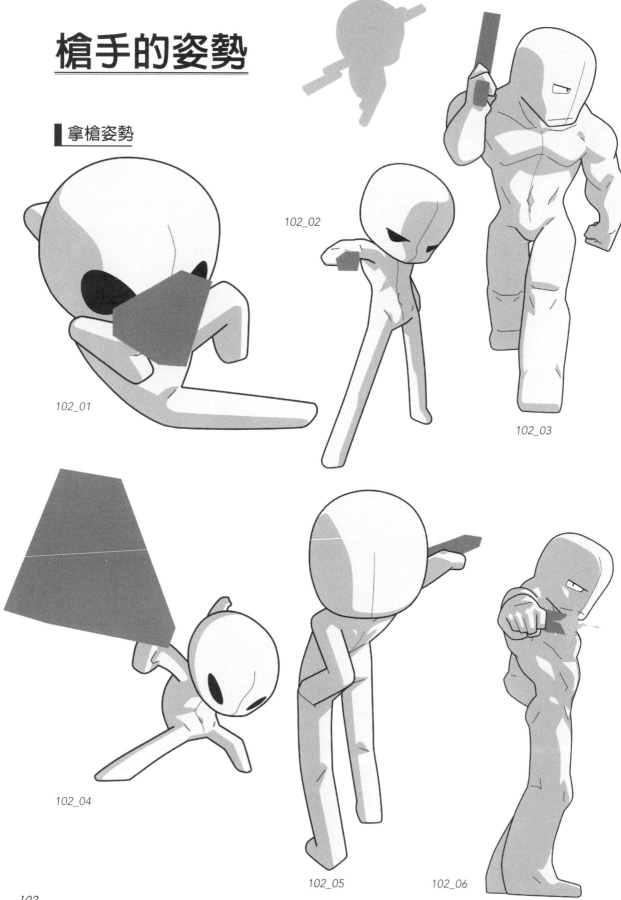

102_01

102_02

102_03

102_04

102_05　　102_06

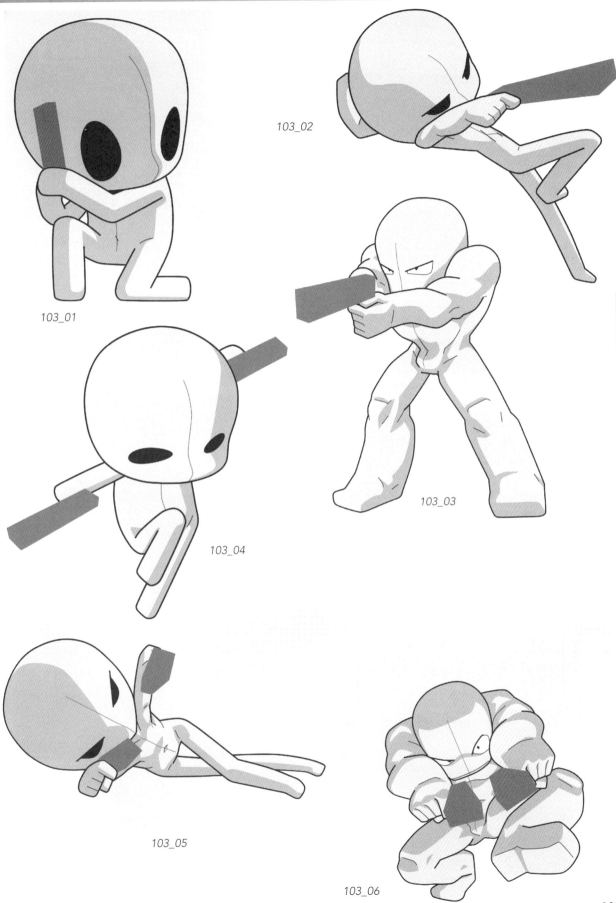

103_01

103_02

103_03

103_04

103_05

103_06

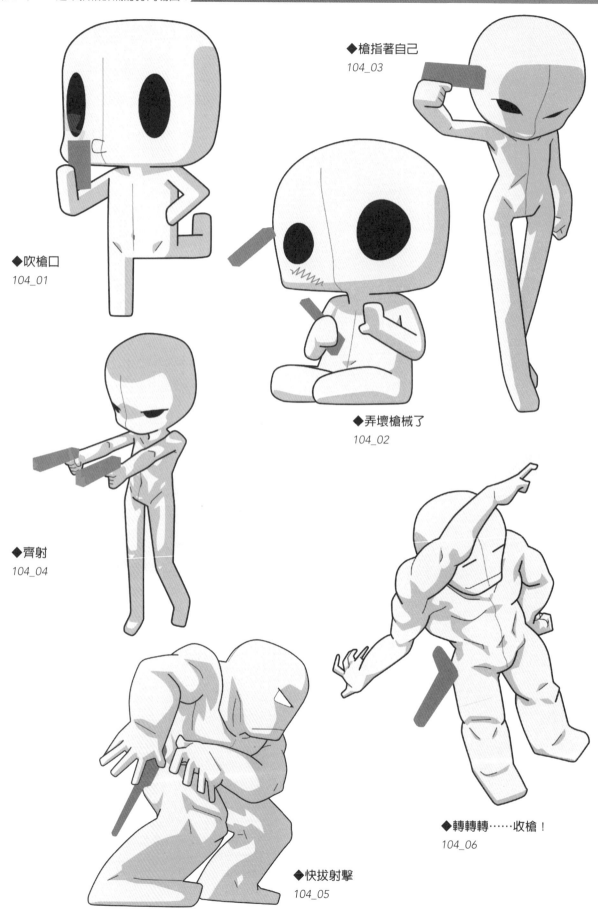

◆吹槍口
104_01

◆槍指著自己
104_03

◆弄壞槍械了
104_02

◆齊射
104_04

◆快拔射擊
104_05

◆轉轉轉……收槍！
104_06

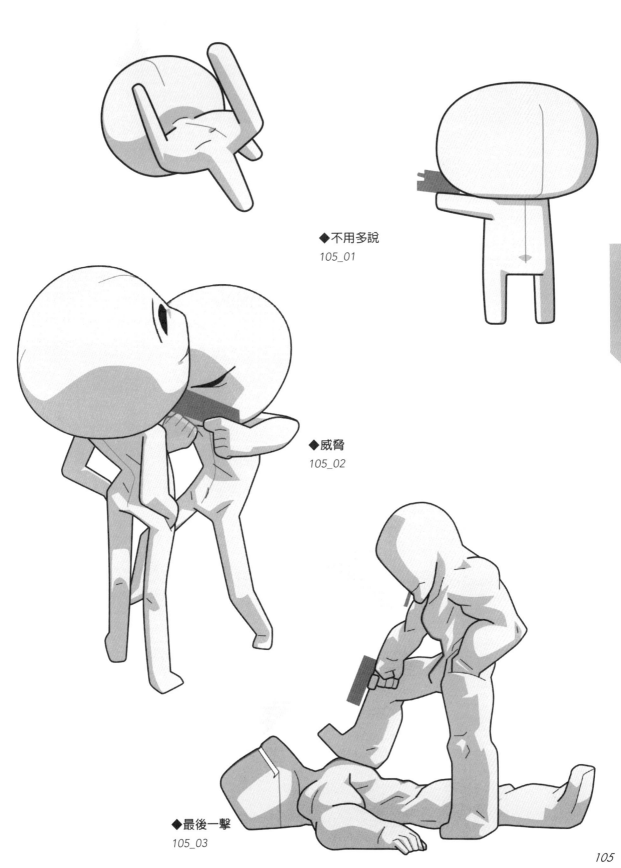

◆不用多說
105_01

◆威脅
105_02

◆最後一擊
105_03

其他打鬥姿勢

▊混戰

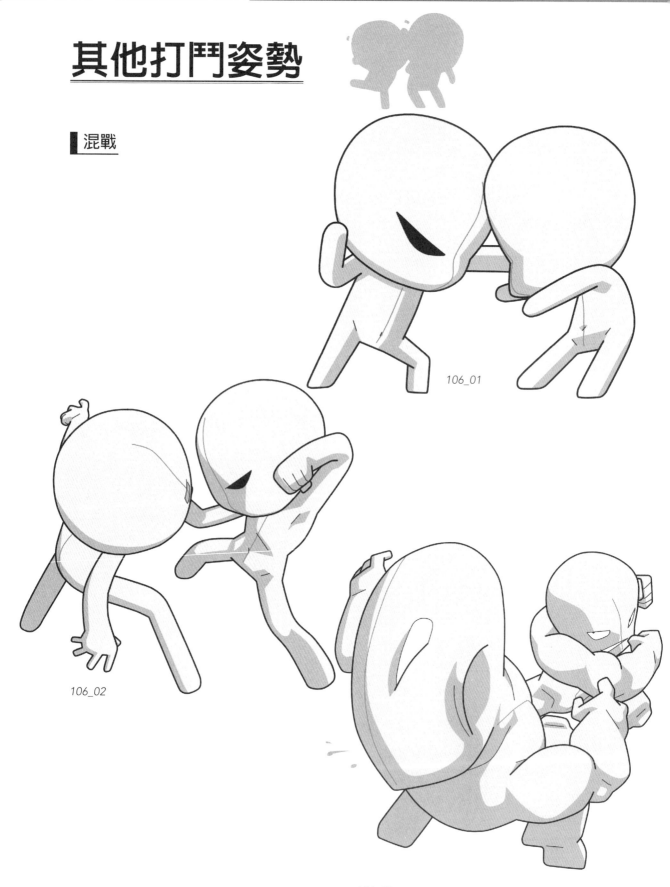

106_01

106_02

106_03

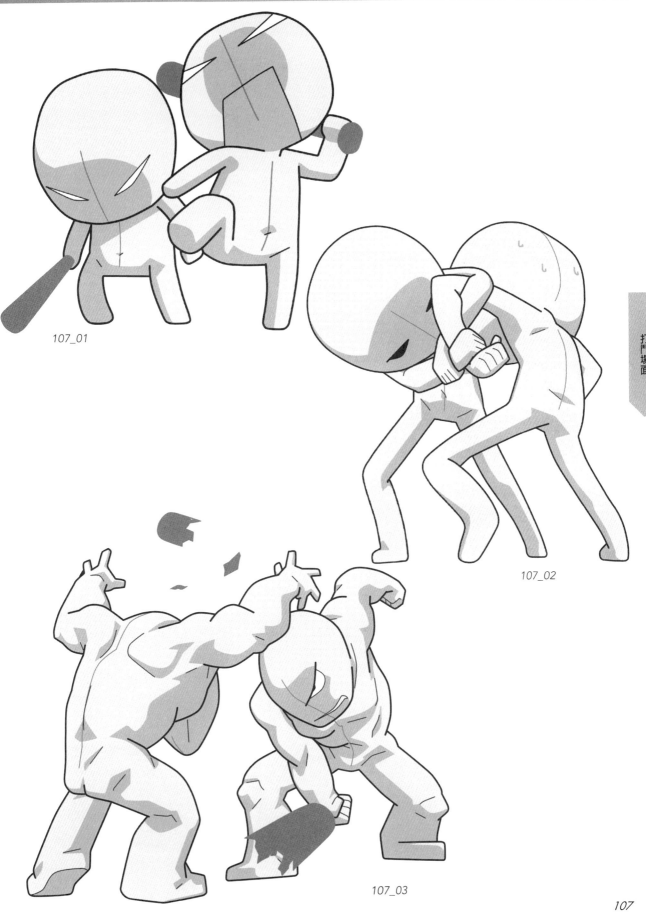

107_01

107_02

107_03

◆笨蛋笨蛋！
108_01

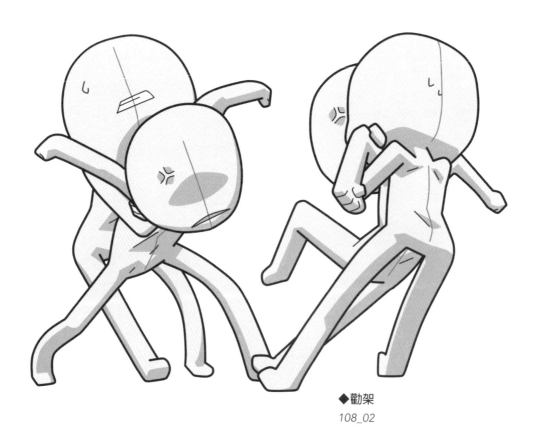

◆勸架
108_02

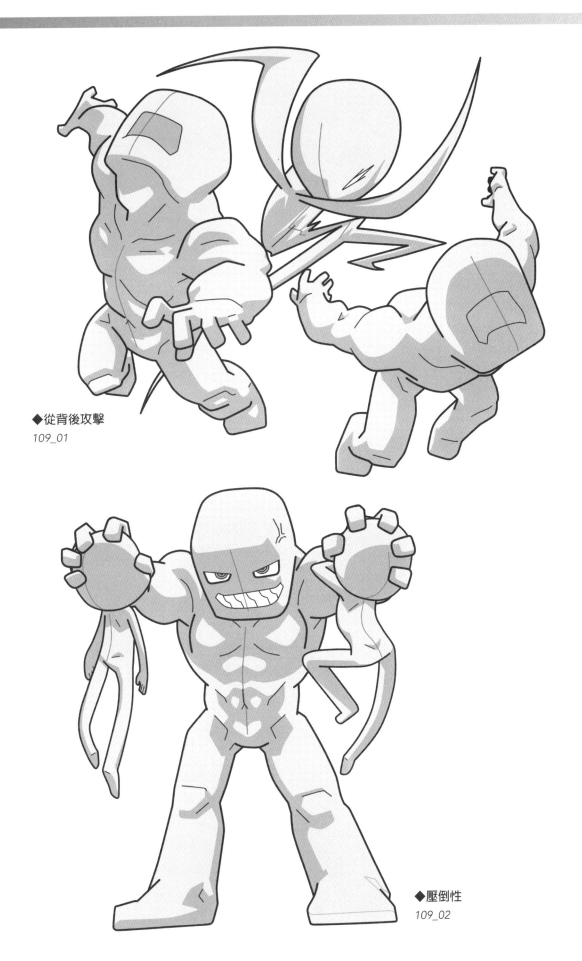

◆從背後攻擊
109_01

◆壓倒性
109_02

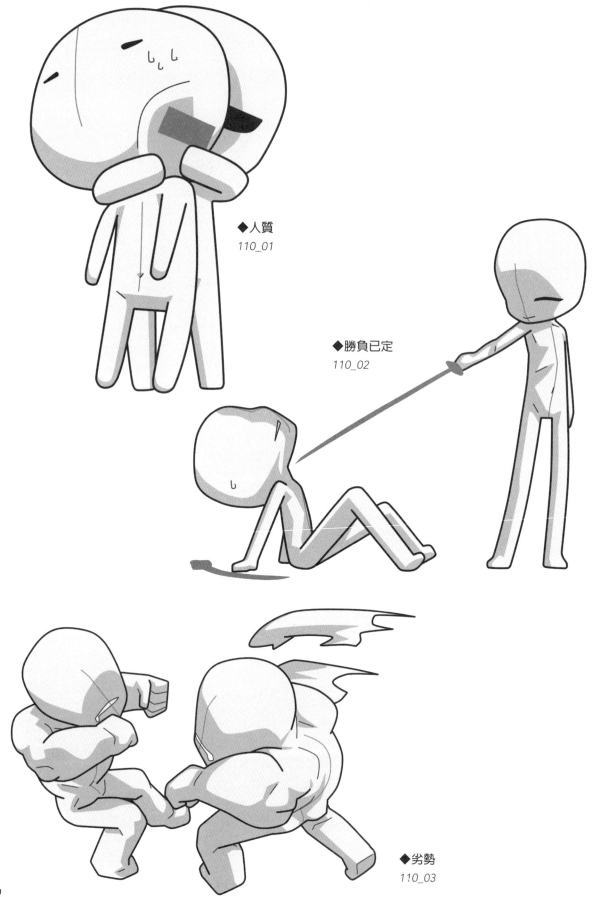

◆人質
110_01

◆勝負已定
110_02

◆劣勢
110_03

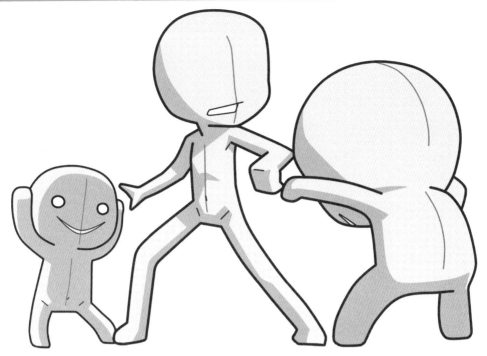

◆遭受包圍
111_01

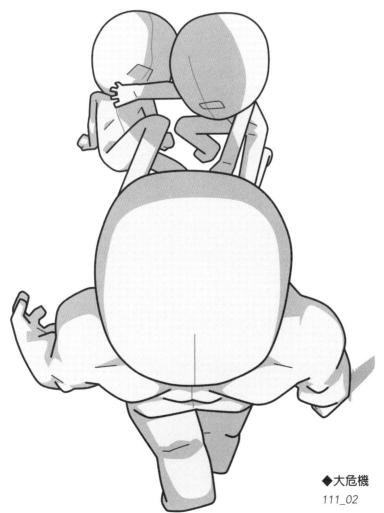

◆大危機
111_02

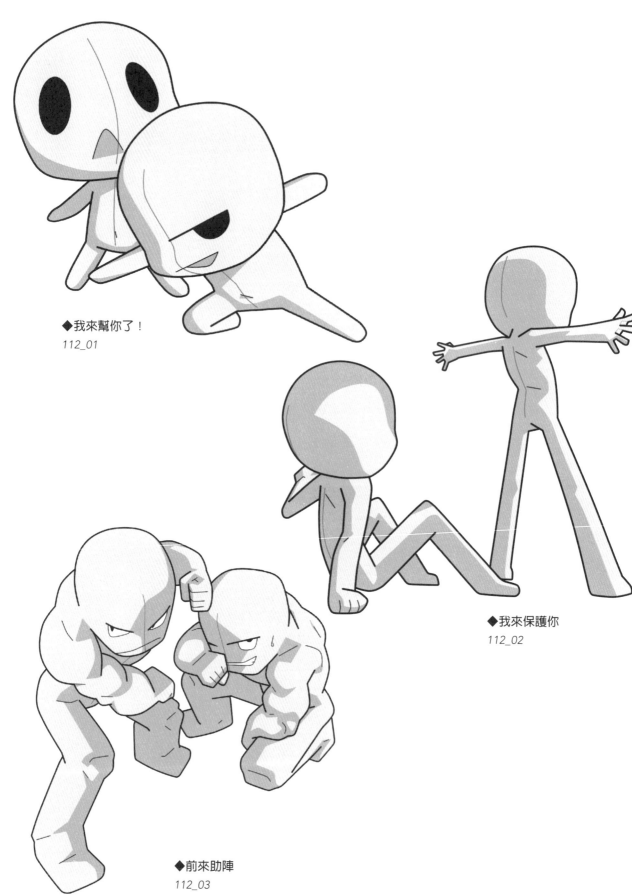

◆我來幫你了！
112_01

◆我來保護你
112_02

◆前來助陣
112_03

◆取代出場

113_01

◆居然傷我伙伴

113_02

打鬥結束後的姿勢

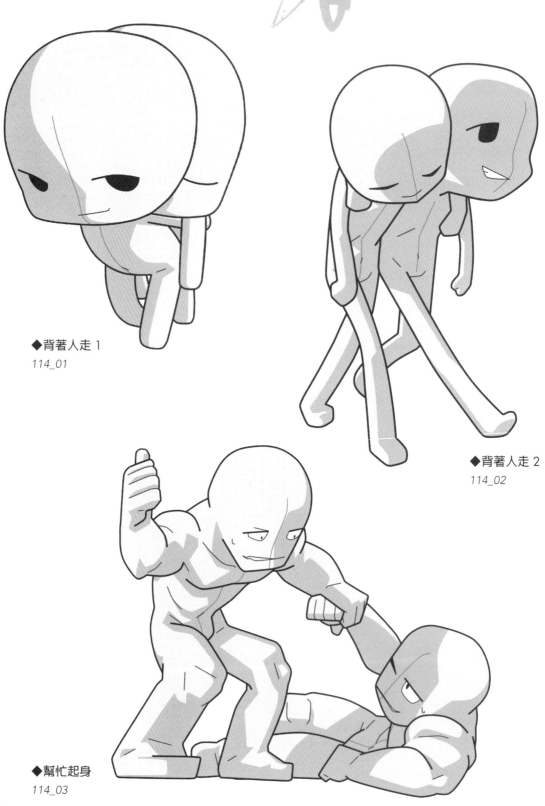

◆背著人走 1
114_01

◆背著人走 2
114_02

◆幫忙起身
114_03

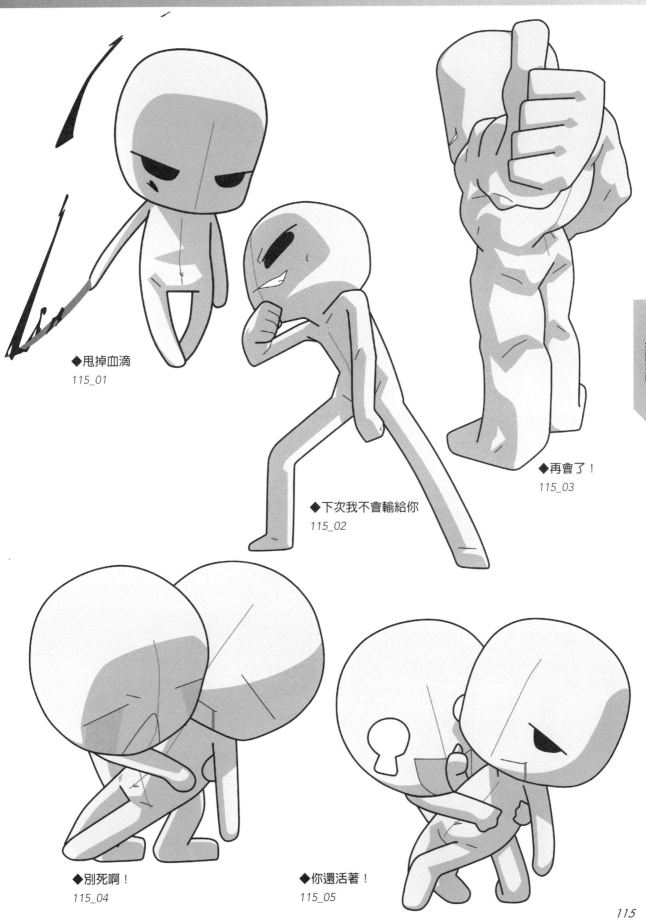

◆甩掉血滴
115_01

◆下次我不會輸給你
115_02

◆再會了！
115_03

◆別死啊！
115_04

◆你還活著！
115_05

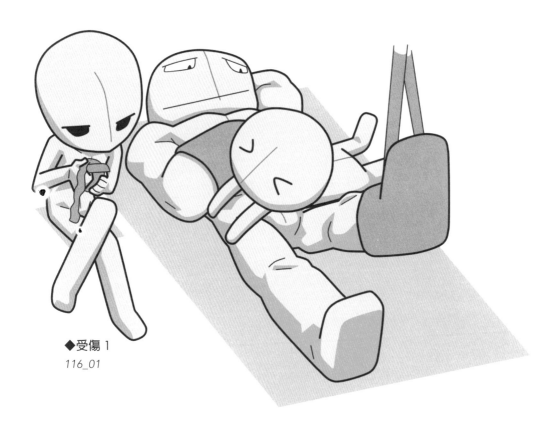

◆受傷 1
116_01

◆受傷 2
116_02

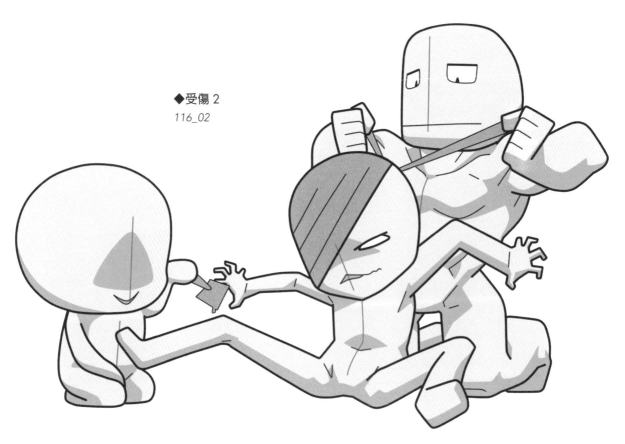

連續動作

▊對決 1

117_01

117_02

117_03

對決 2

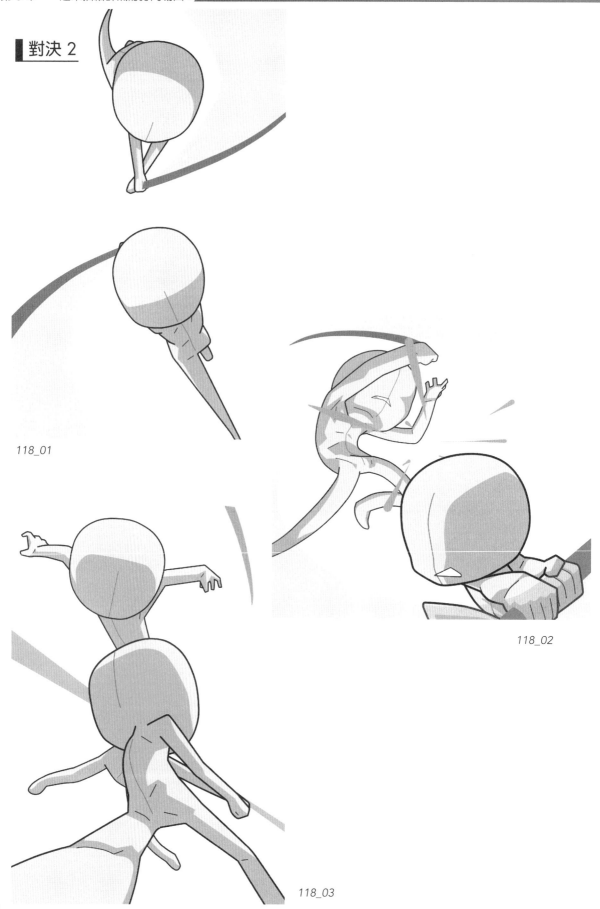

118_01

118_02

118_03

▊對決 3

打鬥場面

119_02

119_03

打鬥的招牌動作

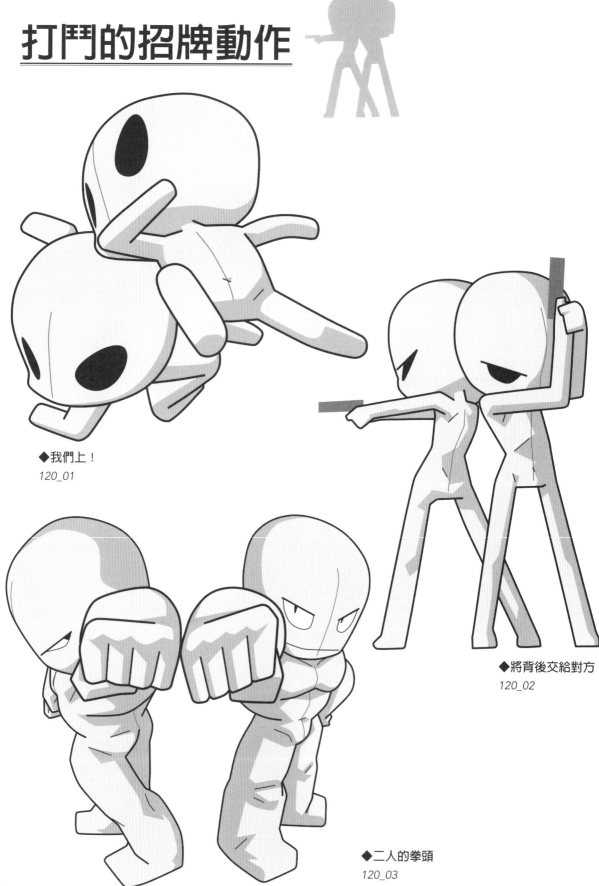

◆我們上！
120_01

◆將背後交給對方
120_02

◆二人的拳頭
120_03

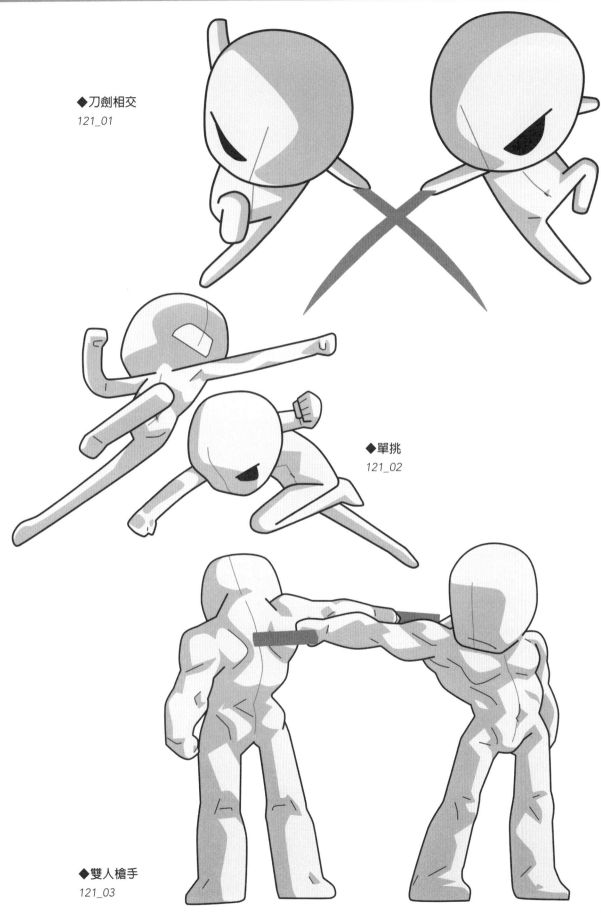

◆刀劍相交
121_01

◆單挑
121_02

◆雙人槍手
121_03

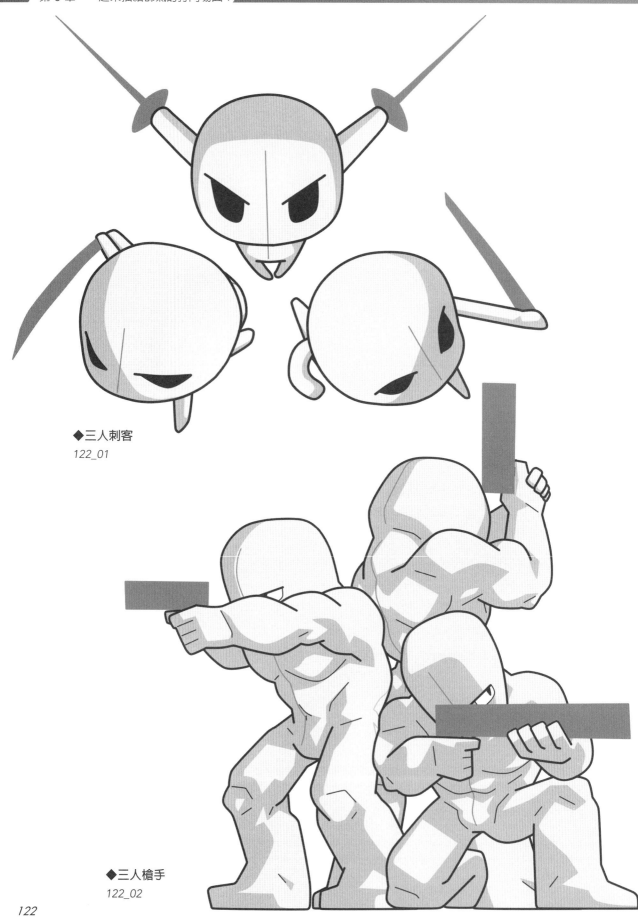

◆三人刺客

122_01

◆三人槍手

122_02

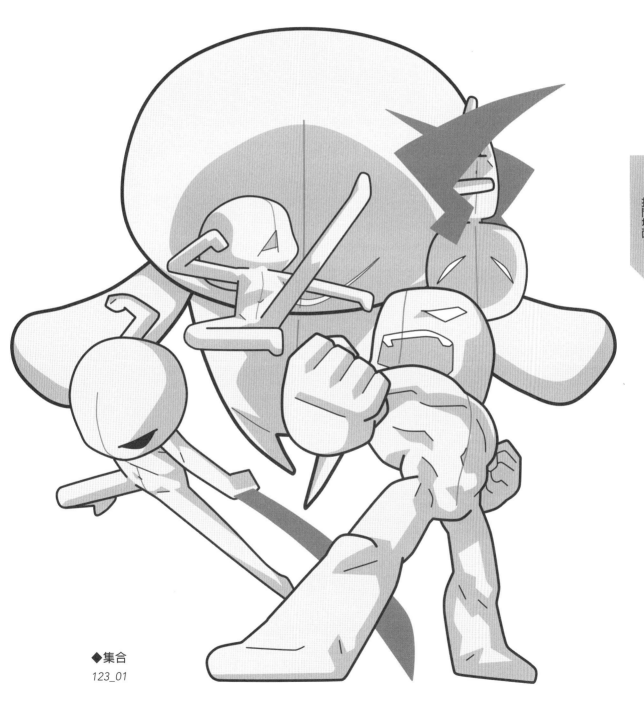

◆集合
123_01

範例作品＆描繪建議

Illustration by Lariat

描繪男性 Q 版造形人物的訣竅，以及呈現魅力的重點

我個人認為描繪男性 Q 版造形人物的訣竅，大致分為三點。第一「程度再少也要多少將身體描繪得結實點」。第二「臉部要畫得夠男性化！」。而第三是「藉由身體動作呈現出男性化」。在掌握了上述任一點後，如果要再描繪出更具魅力的人物角色，那重點就是「臉部要描繪得簡單點」了。描繪 Q 版造形人物時，眼睛或嘴巴要描繪得比一般造形還要再簡單點（單純化）。故意不描繪出鼻子也蠻有效果的。小孩、大人、老人、面具，無論是什麼年齡‧立場的角色，都請記住要「描繪得簡單點」。

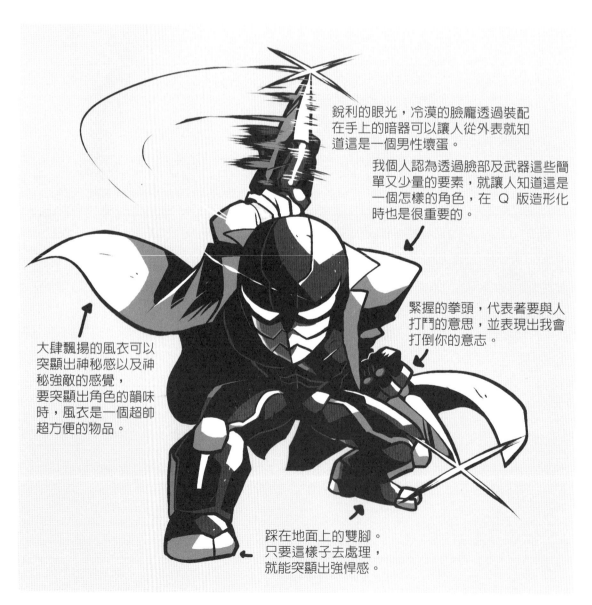

銳利的眼光，冷漠的臉龐透過裝配在手上的暗器可以讓人從外表就知道這是一個男性壞蛋。

我個人認為透過臉部及武器這些簡單又少量的要素，就讓人知道這是一個怎樣的角色，在 Q 版造形化時也是很重要的。

緊握的拳頭，代表著要與人打鬥的意思，並表現出我會打倒你的意志。

大肆飄揚的風衣可以突顯出神秘感以及神秘強敵的感覺，要突顯出角色的韻味時，風衣是一個超帥超方便的物品。

踩在地面上的雙腳。只要這樣子去處理，就能突顯出強悍感。

第4章

一起來描繪充滿個性的體型或角色！

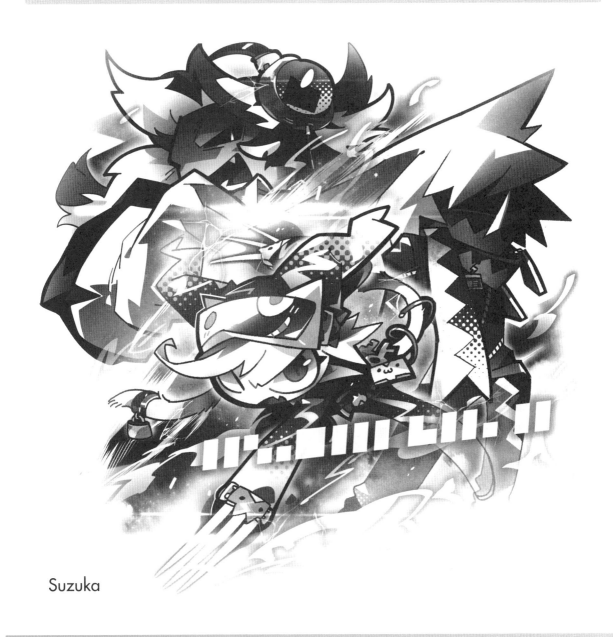

Suzuka

改變體型來描繪人物角色吧！

▋只要描繪時改變一下體型
▋就能讓人物角色更富個性！

前面的章節，主要介紹的都是 3 種體型的 Q 版造形人物。不過，試著改變體型，也能產生 Q 版造形的新樂趣。請各位試著像在改造玩具人偶那樣，加入自己的變化，調整手臂長短及身體大小吧。現在，就來介紹一下 6 種範例。

嘗試各式各樣的體型也蠻開心的！

例❶ 乾瘦造型素體 1……大叔風格角色

下巴很明顯但不精實，肌肉骨骼也不是很壯碩的大叔風格體型。乍看之下蠻不起眼的……但如果實際上是個很精明或很厲害的角色，這種落差感也十分具有魅力。

例❷ 乾瘦造型素體 2……壞蛋風格角色

身體骨架比大叔風格角色還要更突出，在漫畫或動畫中常會有這種反派登場。帶有不少肌肉很硬朗，好像不管在任何情況下都能夠存活下來。

例❸ 尖臉造型素體……結實笑面虎風格角色

下巴尖起，身體結實的角色。給人一種乍看之下很紳士，但肚子裡不知道在盤算著什麼的印象。很適合那種裝模作樣的紳士姿勢。

例❹ 冷酷造型素體……極度變形

這種 Q 版造形，特意拿掉立體感，只追求圖型上的美感。身體造型隨著每一張擷圖不同，皆可以自由自在地變化。雙手雙腳讓人聯想到輕盈的羽毛，既有一種不真實感，也帶有著可男可女的中性風格。

例❺ 肥胖造型素體……圓滾滾 Q 彈角色

Q 版造形化時，特別重視那好似一觸碰就會彈回來的柔軟質感。這體型除了可以用在肥胖造型角色上外，也可以稍微變化一下用在布偶上面。

例❻ 壯碩造型素體……肌肉極端發達角色

其特徵為那些特別強調，宛如岩石般的肌肉。為了呈現出岩石般的造型，關節部分與實際人體有很大的差異。

乾瘦造型素體 1

128_01

128_02

128_03

128_04

128_05

128_06

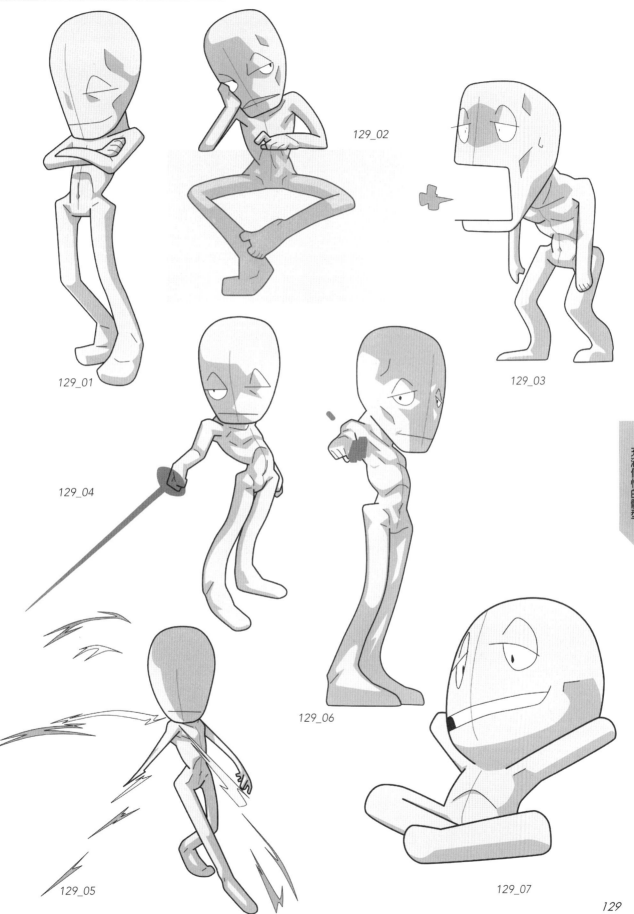

129_02

129_01

129_03

129_04

129_06

129_05

129_07

乾瘦造型素體 2

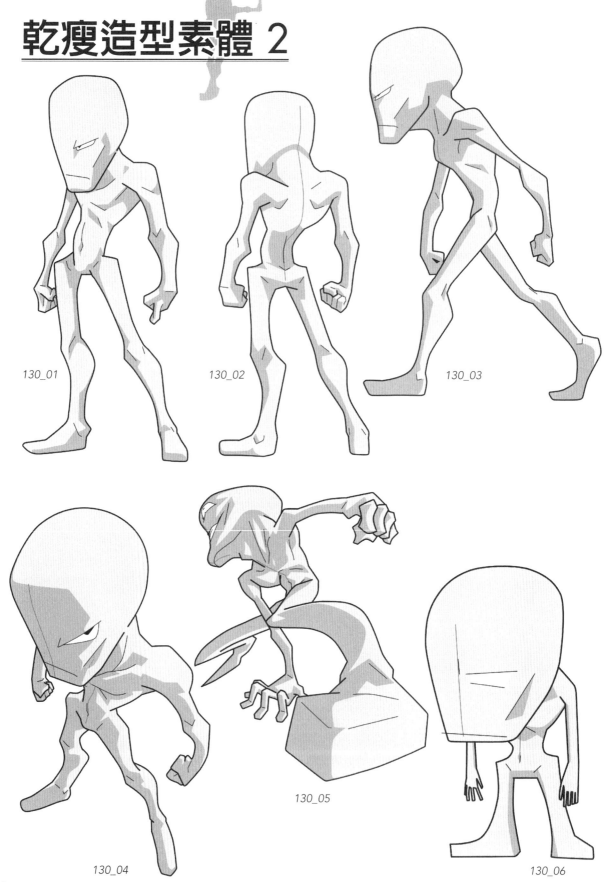

130_01

130_02

130_03

130_04

130_05

130_06

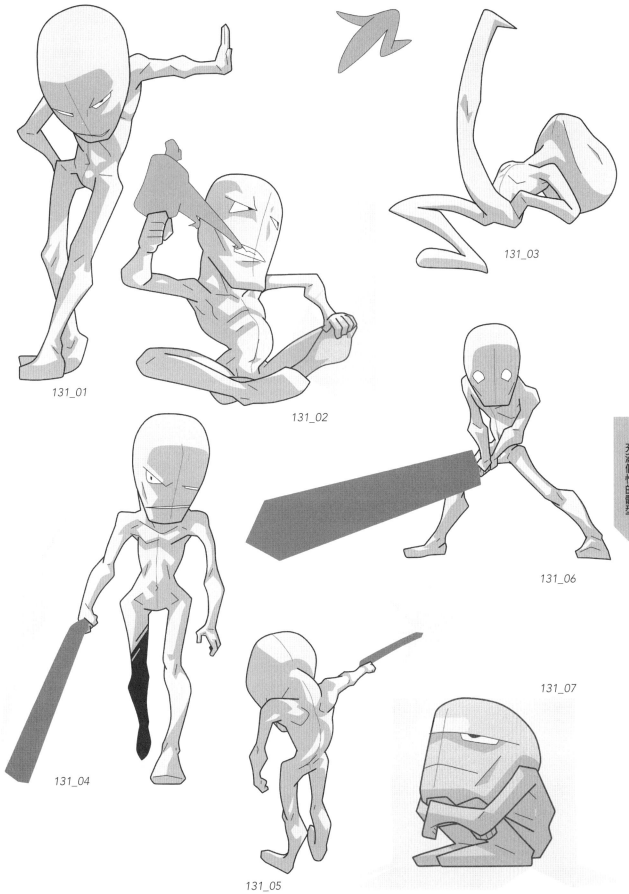

131_01

131_02

131_03

131_04

131_05

131_06

131_07

尖臉造型素體

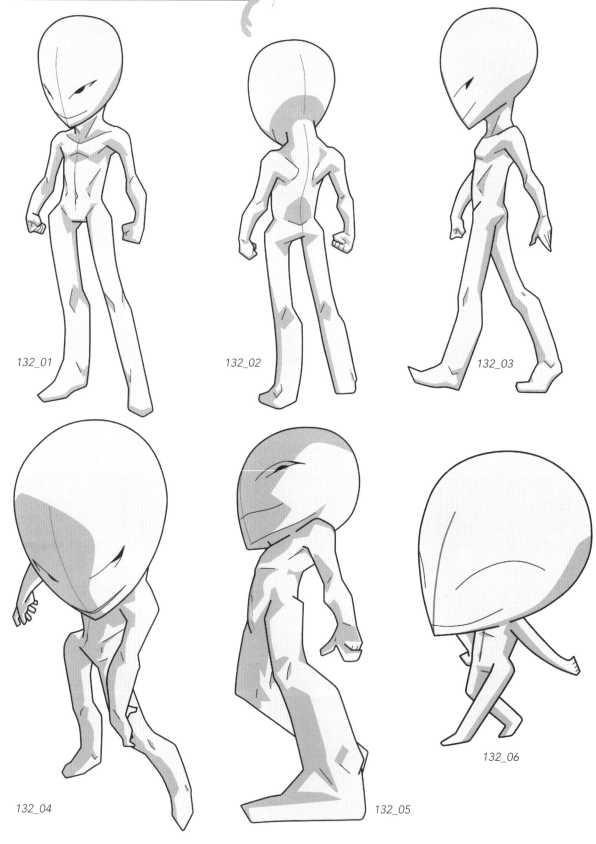

132_01

132_02

132_03

132_04

132_05

132_06

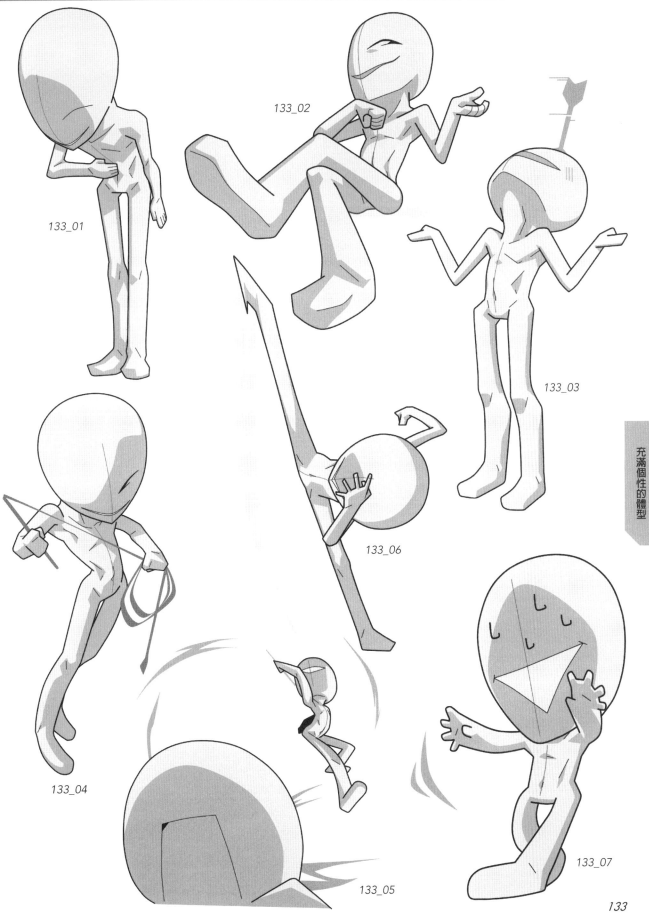

133_02

133_01

133_03

133_06

133_04

133_05

133_07

冷酷造型素體

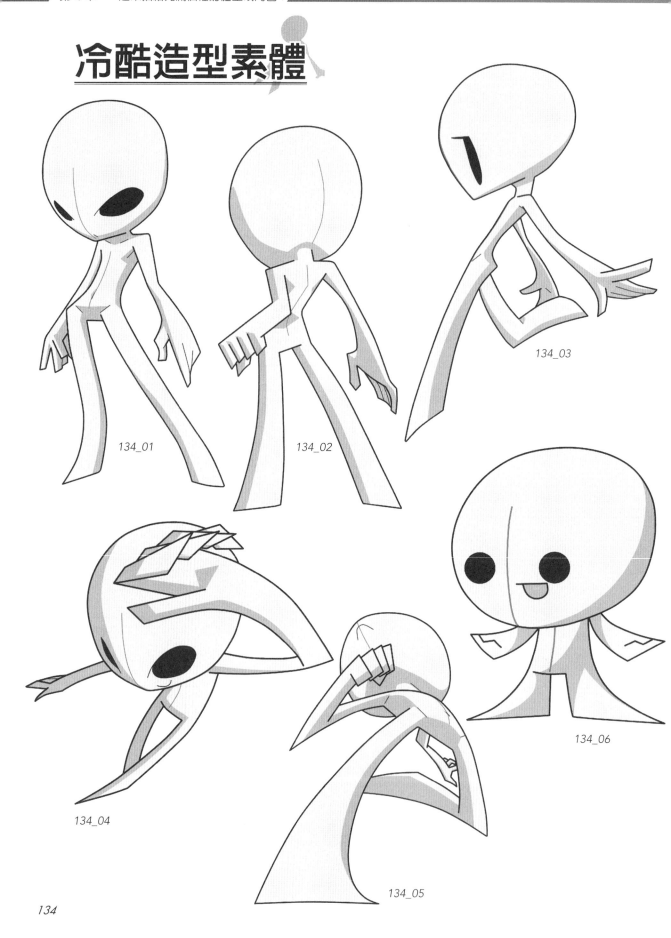

134_01

134_02

134_03

134_04

134_05

134_06

135_01

135_02

135_03

135_04

135_05

135_06

135_07

充滿個性的體型

135

肥胖造型素體

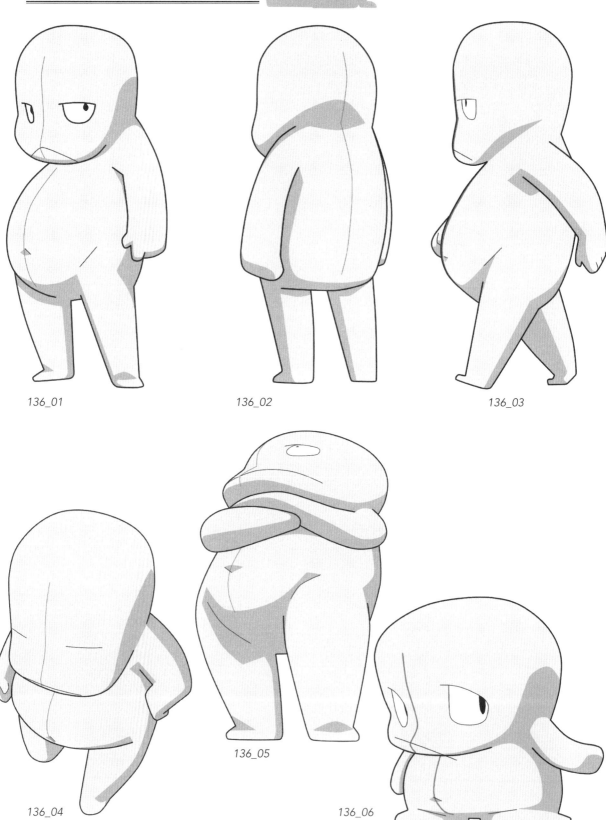

136_01

136_02

136_03

136_04

136_05

136_06

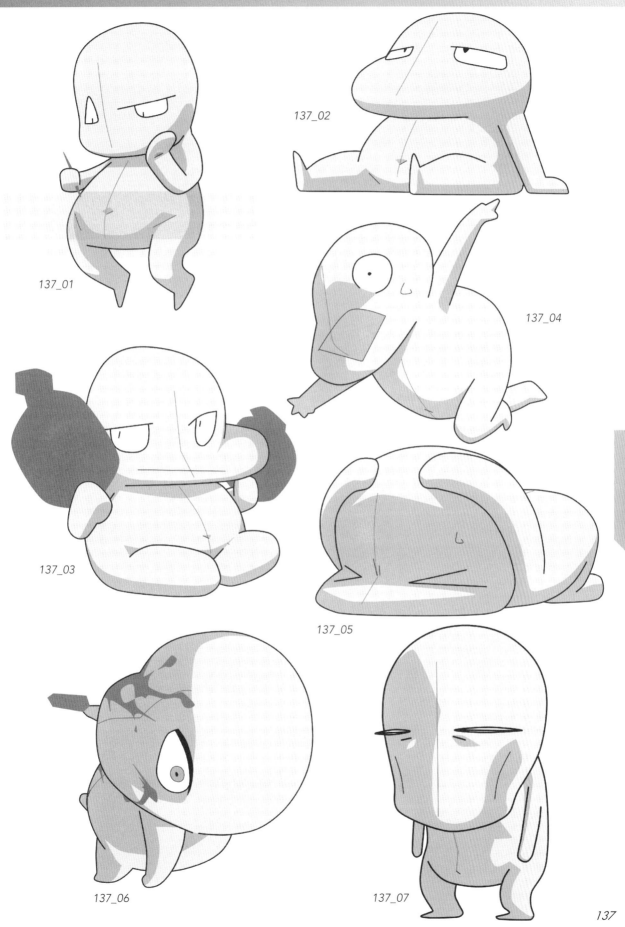

137_01

137_02

137_03

137_04

137_05

137_06

137_07

壯碩造型素體

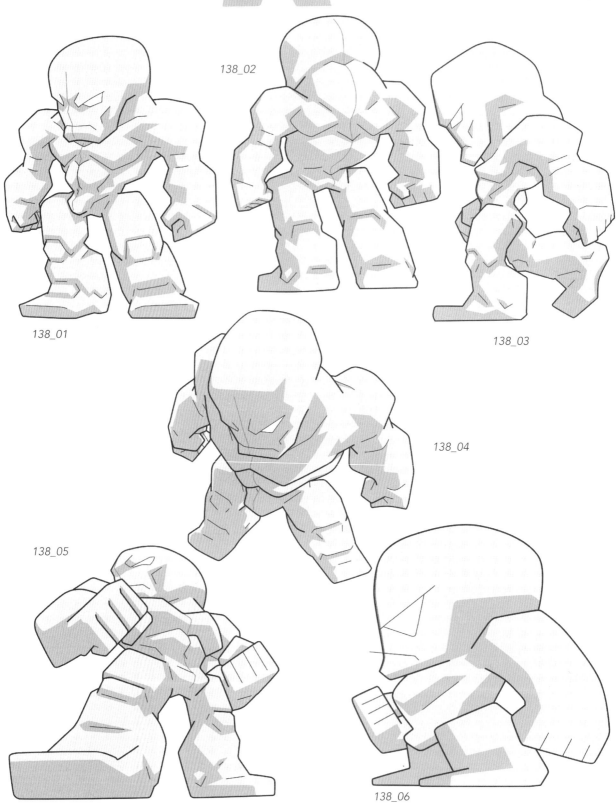

138_02

138_01

138_03

138_04

138_05

138_06

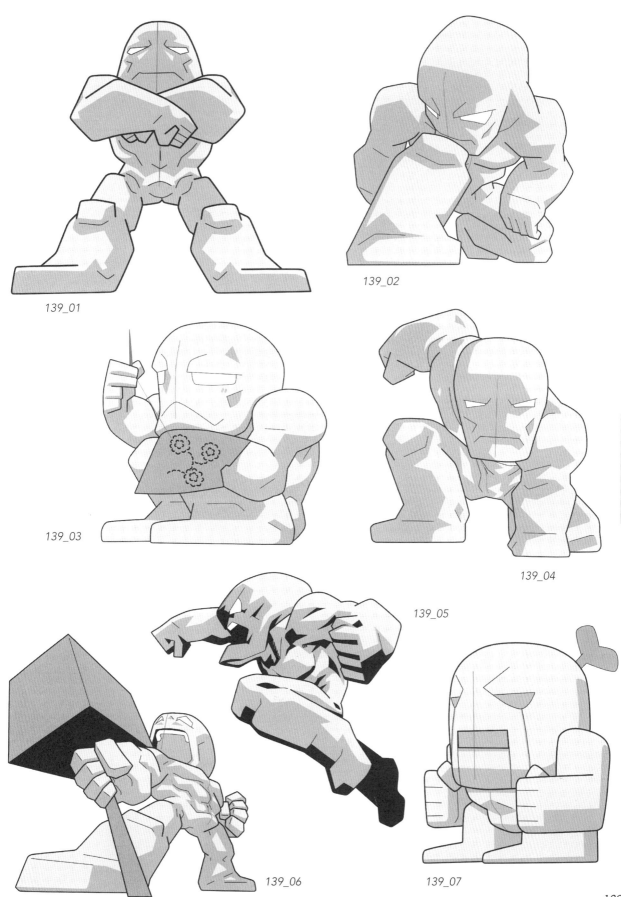

139_01

139_02

139_03

139_04

139_05

139_06

139_07

範例作品

乾瘦造型素體 1

乾瘦造型素體 2

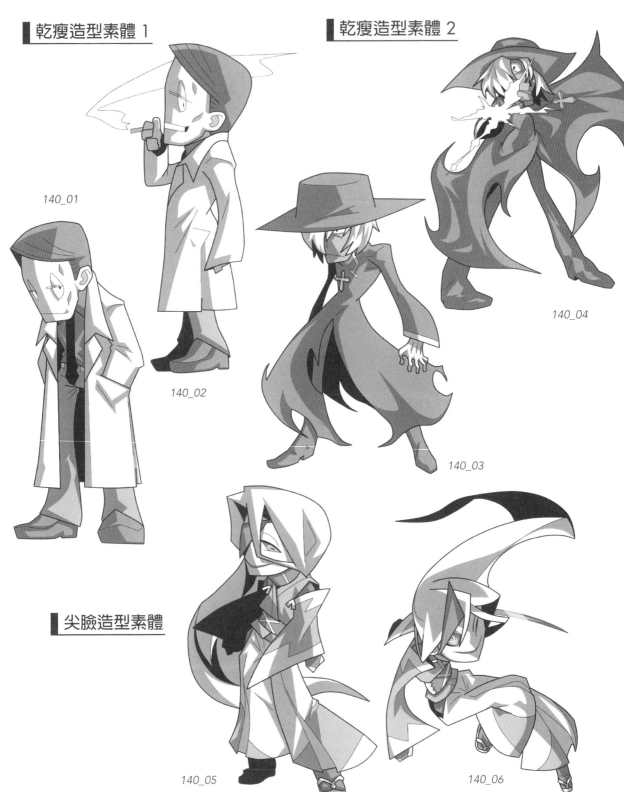

140_01

140_02

140_03

140_04

尖臉造型素體

140_05

140_06

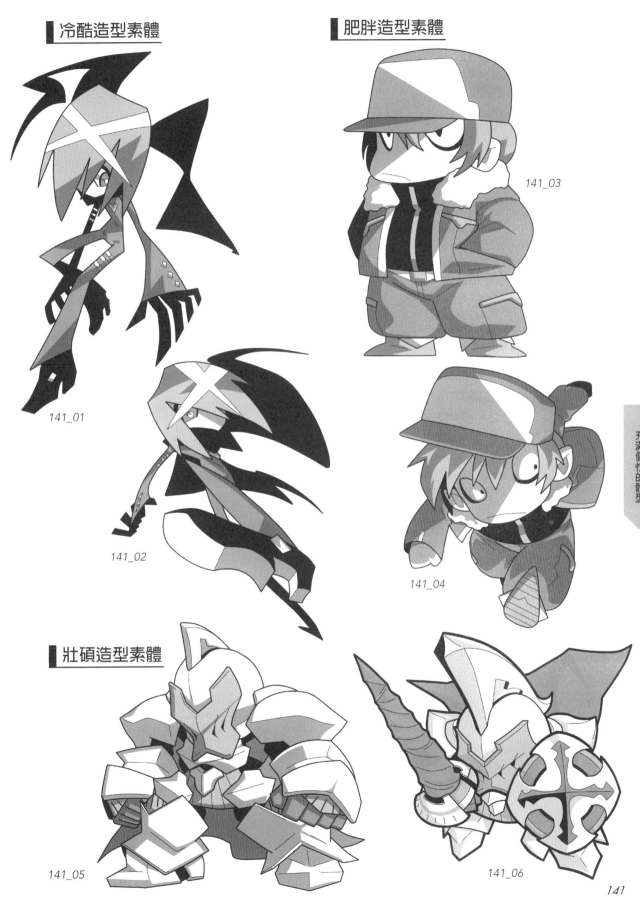

冷酷造型素體

141_01

141_02

肥胖造型素體

141_03

141_04

壯碩造型素體

141_05

141_06

試著以 Q 版造形描繪動物角色！

人類
是這個樣子？

▌只要能夠抓住動物的輪廓
▌就能夠描繪出帶有特徵的動物角色！

在這章節，我們就來看看有關動物角色的 Q 版造形化吧。動物有非常多的種類，要抓住各個動物的特徵似乎蠻困難的。不過，在漫畫或動畫當中常常會出現一些貓狗類的哺乳動物。這些動物，只要使用六角形畫法，在描繪骨架圖時就可以簡單完成。

●狗類造型角色……下方膨漲六角形

如左圖所示，在描繪 Q 版造形化的狗類造型角色時，適合使用一個下方膨漲六角形的輪廓。如果要呈現出嘴巴形狀，只需使其下方兩側稍微往內凹陷就很有效果了。

●貓類造型角色……扁平六角形

如左圖所示，在描繪 Q 版造形化的貓類造型角色時，適合使用這種扁平六角形。如果要呈現出額頭圓滑，只需稍微讓上緣膨漲起來就很有效果了。

●其他的小動物……下方平坦六角形

其他的動物們，大多數情況都可以選用這種下方平坦六角形。而只要將上面的三個邊描繪得圓一點就可以突顯出軟綿綿的感覺。

▌只需搭配動物的一部分
▌就能夠輕鬆 Q 版造形化！

動物的身體跟骨架好難畫……如果有這種煩惱，有時只需
挑出該動物最具特徵的部分來搭配，就能夠 Q 版造形
化。如例圖所示，只需在一個蛋狀素體上加入動物的特
徵，就能更輕鬆搞定。只不過，這有時也在挑戰作畫者，
在「要挑出該動物的哪個部分來作畫」部分有無領悟力
了。

★還有其他的小技巧！

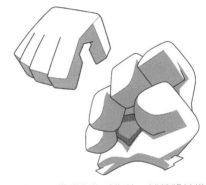

描繪鳥類造型角色時，有一種手法是將翅膀描繪成像人類的
手指一般。雖然跟實際翅膀的動作不一樣，但可以呈現出 Q
版造形的魅力。

在呈現貓或狗的手指時，試著將其描
繪得像一個箱子，就能夠提升其動物
感。

在呈現動物的嘴巴形狀時，大多是採
用像 ω 形。這是因為動物的嘴巴沒有
人類那種嘴唇，而臉部也是橫向拉長
的形狀。大部分的動物在這點上都是
共通的，就連蛇這類動物的嘴巴形狀
也是 ω 形。

動物素體

狗

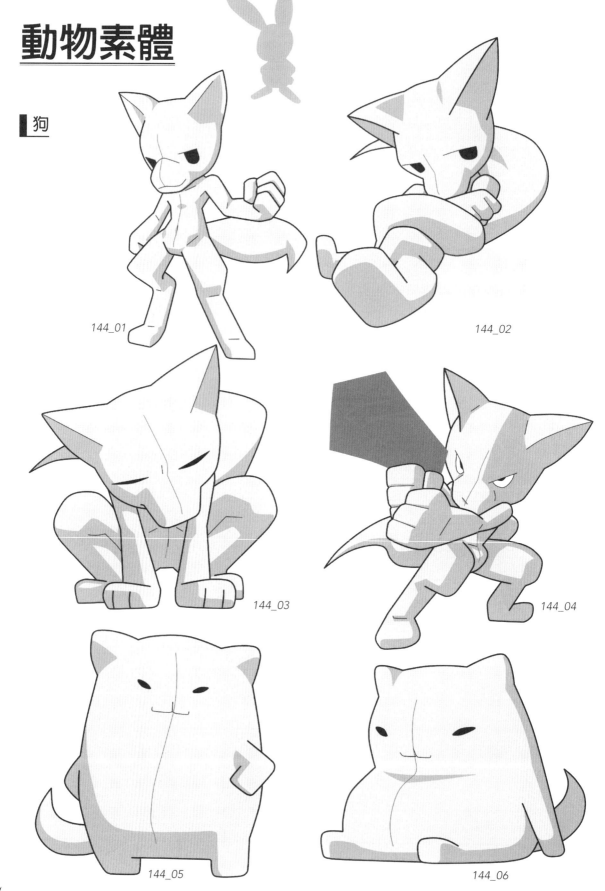

144_01

144_02

144_03

144_04

144_05

144_06

貓

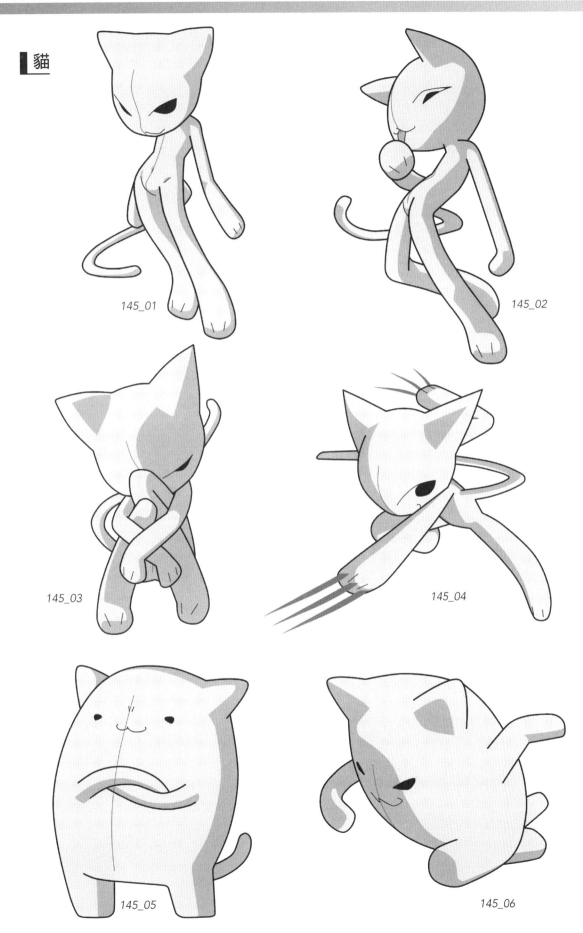

145_01

145_02

145_03

145_04

145_05

145_06

└鳥

146_01

146_02

146_03

146_04

└牛

146_05

146_06

狐狸

147_01

147_02

兔子

147_03

147_04

烏龜

147_05

147_06

恐龍

148_01

148_02

螞蟻

148_03

148_04

水母

148_05

148_06

結語

—— 來自 Yielder〔伊達爾〕的幾句話 ——

「這類型的書籍」

有種東西叫純蕃茄汁。這種蕃茄醬汁是很多菜餚的基底。這東西，我本來想說自己手工製作好了，結果還蠻費工夫的。先切、再煮，接著調味，然後熬煮……。

雖然只要習慣了就沒什麼……但對「從今天起我就是學習烹飪的一年級生！」的初學者而言，這是一道蠻高的牆壁。初學者在製作純蕃茄汁時，我想應該多多少少都會遇到挫折。這種時候，一般都會去選用調理包的純蕃茄汁。使用調理包，也能夠烹調出蕃茄肉醬、蕃茄燉肉，以及其他許多菜餚。

一個烹飪初學者想要「從純蕃茄汁開始全都自己來！」，我想可能會有點辛苦。所以一開始先從調理包著手也是一個方法。前置作業還有挑選食材這些事，我個人認為等烹調比較熟稔了，也懂得烹飪樂趣所在後，再去講究追求就可以了。

畫畫也是一樣道理。從一開始就全部按照專業畫家的作畫流程……一想到這裡，我就會覺得有些人應該會遭受到一點挫折。一開始先從臨摹既有的姿勢素體或描圖著手不也很好嗎？本書就是這類型的書籍。

我一定要全部從零到有描繪出來……不必給自己這麼大的壓力。請各位初學者一開始先從臨摹著手，輕鬆地享受畫畫這件事吧！

Yielder〔伊達爾〕／　喜歡蕃茄

<div style="text-align:right">充滿個性的體型</div>

Yielder〔伊達爾〕

信條是「可愛＜帥氣」。針對想要描繪 Q 版造形人物的人開設的講座內容「Q 版人物素體造形・姿勢集」，在人氣插畫社群網站「pixiv」的同系列累計點閱人數已突破了百萬人次。

[pixiv]　831056
[Twitter]　@yielderego

範例作品的插畫家介紹

陸野夏緒

使用 Illustrator 軟體進行繪圖或設計的自由業者。描繪時喜歡用箱庭般的世界觀作畫。

作業環境：Illustrator
公式網站：http://axion.skr.jp/
[pivix]　3972229

LR hijikata

網路畫家。偶爾會接一些插圖擷圖工作案件，或是進行圖畫編輯，另外也會去享受四格漫畫的樂趣所在。

作業環境：FireAlpaca / Photoshop CS5
[pivix]　69243

Lariat

自由插畫家。自遇上卡通以來，對於Q版造形有著神秘的追求講究。

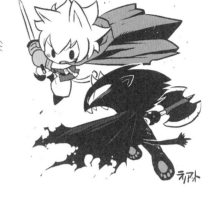

作業環境：SAI/AzPainter2/GIMP2
公式網站：http://rariatoo.tumblr.com/
[pivix]　794658

Suzuka

感謝大家一直支持！

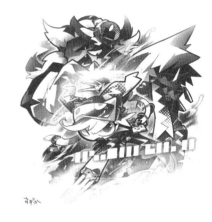

作業環境：CLIP STUDIO PAINT
公式網站：http://szkmatome.web.fc2.com/

Miyata　Kanae
宮田 奏

以一名自由插畫家活動中。目前主要著手於遊戲插畫或兒童圖書的繪畫。正努力讓自己能夠描繪各種領域的圖。

作業環境：SAI / Photoshop
公式網站：http://miyata0529.tumblr.com/
[pivix]　531915

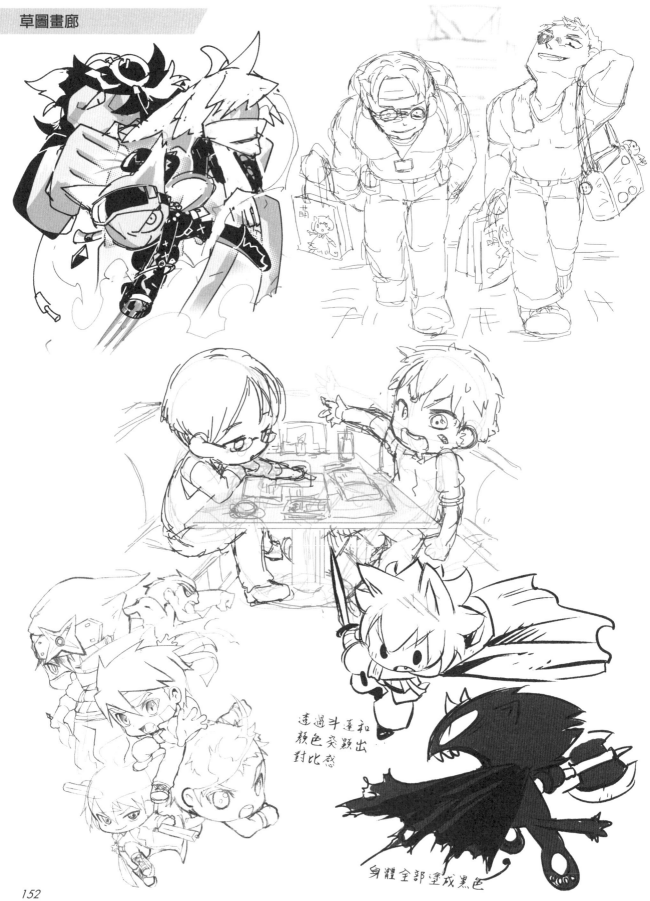

透過斗蓬和
顏色突顯出
對比感

身體全部塗成黑色

卷末

彩圖範例作品集

試著描繪彩圖！

① 描繪底稿

以繪圖軟體「CLIP STUDIO PAINT」開啟素體姿勢，在素體姿勢上面作畫。加工描繪時將素體姿勢稍微弄淡一點會比較容易作畫。

範例選用的素體姿勢

② 描繪線稿

以底稿為基礎來描繪線圖。為求在線條上呈現出張力，分別使用了數種不同的鋼筆。在這個範例當中，使用的是我個人自製的鋼筆工具。

③ 上色

使用油漆桶工具進行上色。上完色的圖層，馬上進行結合。如此一來會增加「描繪→修正」的反覆作業，圖會越來越厚，就可以描繪出與原本想像圖不同的結果，或是觸發新的作畫想法。

④ 上陰影

接著使用我個人自製的水彩工具塗上陰影。整體的賞心悅目是很重要的，所以不只光源，也要避免相同顏色緊鄰在一起。此外，使用黑白漸層功能也會更有張力（請參考左上角色的斗蓬）。

⑤ 收尾

在二個角色之間用打光工具分出邊界，讓構圖能夠一目瞭然，接著陸續在各個地方打光收尾（例如在橫向的刀上打光）。並將處於移動狀態的物品上進行模糊加工，就可以呈現出動態感。最後進行整體的顏色調整就完成了。

完成！ Commentary & Illustration by すずか（Suzuka）

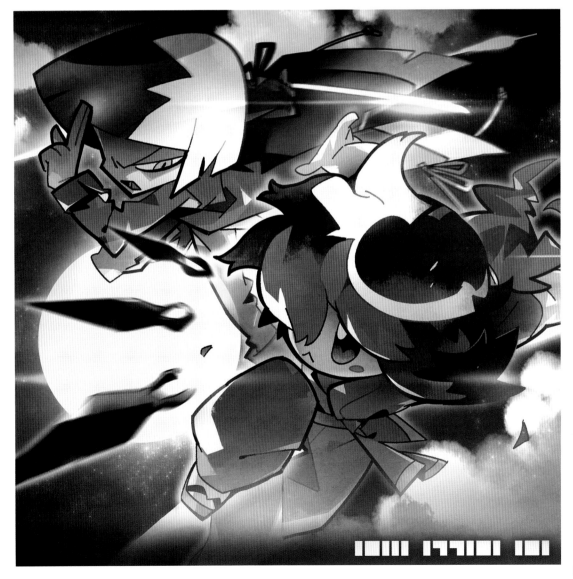

試著設計人物角色！

發揮想像力思考想要描繪的角色

首先，試著寫出想要創作出什麼角色的關鍵字。也可以先挑選想描繪的姿勢，再從該姿勢去聯想設計出角色。

可愛　動物要素
帥氣　稜稜角角
異世界　柔軟
現實世界　中性風格

●基礎素體

038_01

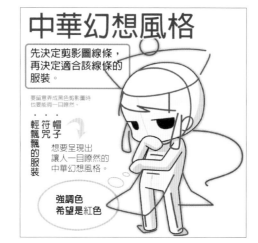

中華幻想風格

先決定剪影圖線條，再決定適合該線條的服裝。

要留意弄成黑色剪影圖時也要能夠一目瞭然。

輕飄飄的服裝　符咒　帽子

想要呈現出讓人一目瞭然的中華幻想風格。

強調色希望是紅色

1 描繪草圖

在這邊，選擇設計一個中華幻想風格的角色。帽子、符咒、輕飄飄的服裝，將這些腦中浮現出來的點子記錄下來。然後配合姿勢將服裝或帽子的草圖大致描繪出來。

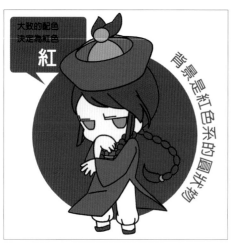

大致的配色決定為紅色

紅

背景是紅色系的圓狀物

2 描繪線圖

以草圖為基礎來描繪線圖。在這個時候，我會去思考一下大致上的背景圖以及配色。這次範例的主要顏色是選定為紅色。

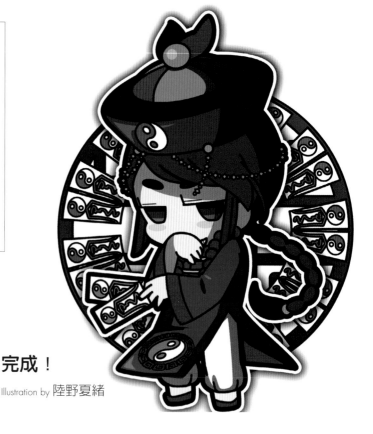

完成！

Illustration by 陸野夏緒

●基礎素體

086_01

① 描繪草圖

主題決定是「忍者&妖怪」。
構思少年的性格及角色特性,
並在草圖階段就將髮型、表
情、服裝等等描繪出來。先假
設自己會描繪成彩圖,然後記
錄頭髮顏色及題材。

② 描繪線圖

調整在草圖階段所描繪的線
條,並完成線圖。妖怪搭擋的
設計,在這裡稍微進行了一些
調整。

完成

Illustration by Lariat

描繪海報！

① 挑選素體然後描繪草圖

在這邊的範例，是選擇描繪格鬥遊戲風格的海報。挑選出幾個想
描繪的姿勢，然後拿捏好配置上的搭配比例，再試著將角色畫出
來。

② 線圖&上底色

每個角色各自製作出一個圖層資料夾，並描繪線圖、上底色。在
這次的範例當中，我是一面上底色，一面決定角色的形象。

③ 上陰影或打光進行收尾

底色上完後，接著上陰影及打光。將各個角色外圍輪廓加粗，讓
角色突顯出來，最後加上火焰特效，背景就完成了。

海報完成！

Illustration by 宮田 奏

159

工作人員

折頁／專欄／作品範例
陸野夏緒
LR hijikata
Lariat
Suzuka
宮田葵

封面設計／本文排版
戶田智也（VolumeZone）

編輯
S.KAWAKAMI
株式會社 Manubooks

企劃
谷村康弘（Hobby Japan）

超級 Q 版造形人物姿勢集：男子角色篇

作　　者 / 伊達爾
譯　　者 / 楊哲群
發 行 人 / 陳偉祥
發　　行 / 北星圖書事業股份有限公司
地　　址 / 新北市永和區中正路 458 號 B1
電　　話 / 886-2-29229000
傳　　真 / 886-2-29229041
網　　址 / www.nsbooks.com.tw
e - m a i l / nsbook@nsbooks.com.tw
劃撥帳戶 / 北星文化事業有限公司
劃撥帳號 / 50042987
製版印刷 / 森達製版有限公司
出 版 日 / 2017 年 9 月
Ｉ Ｓ Ｂ Ｎ / 978-986-6399-68-8（平裝附光碟片）
定　　價 / 350 元

スーパーデフォルメポーズ集 男の子キャラ編
©Yielder/ HOBBY JAPAN

國家圖書館出版品預行編目(CIP)資料

超級 Q 版造形人物姿勢集 . 男子角色篇／伊達爾作；
楊哲群譯 . -- 新北市：北星圖書，2017.09
　面；　公分
譯自：スーパーデフォルメポーズ集 . 男の子キャラ編
ISBN 978-986-6399-68-8（平裝）

1. 漫畫　2. 繪畫技法

947.41　　　　　　　　　　　　　　　106012343